精讲细解王羲之行书尺牍

——高育娟 编著

化学工业出版社
·北京·

内 容 简 介

《精讲细解王羲之行书尺牍》将王羲之的行书尺牍经典10帖中的每个字做了剖析、图解，从起笔、收笔，到结字结构，都做了详细的图解精讲，让学习者可以直观地学习书写技法，了解字的书写技巧，并且可以触类旁通，写好以韵取胜、姿致萧散、丰神劲逸的尺牍作品。

本书集"逐字绘图式精讲+扫码在线学习笔法+经典碑帖细观细解"于一体，让你懂赏析、学临摹、会创作，精通行书，爱上书法。

图书在版编目（CIP）数据

精讲细解王羲之行书尺牍 / 高育娟编著. — 北京：
化学工业出版社，2022.11
ISBN 978-7-122-42281-1

Ⅰ．①精… Ⅱ．①高… Ⅲ．①行书－书法 Ⅳ．
①J292.113.5

中国版本图书馆CIP数据核字（2022）第181068号

责任编辑：李彦玲　　　　　　　　　　文字编辑：吴江玲
责任校对：宋　夏　　　　　　　　　　装帧设计：水长流文化

出版发行：化学工业出版社（北京市东城区青年湖南街13号　邮政编码100011）
印　　装：北京新华印刷有限公司
787mm×1092mm　1/16　印张11½　字数220千字　2023年1月北京第1版第1次印刷

购书咨询：010-64518888　　　　　　　售后服务：010-64518899
网　　址：http://www.cip.com.cn
凡购买本书，如有缺损质量问题，本社销售中心负责调换。

定　　价：98.00元　　　　　　　　　　　　　版权所有　违者必究

书法具有五千年历史文化，是我国特有的一门传统艺术。

纵观我国的书法史，作为书信内容的尺牍，是魏晋书家的最爱，他们重视这种日常书写的笔墨风韵，在交流信息的同时，也进行了书法交流。尺牍虽是偶尔兴发，随意书写，往往寥寥数行，只求达意，却有"妙处难与君说"之概。

作为"书圣"的王羲之，他的尺牍，最初意并不在书，不在于书法的点画是否精美，而是酣畅挥洒，逸笔余兴，反而天机自动，百态横生，妙合自然，这种朋友间的信札或一些诗文手稿的尺牍，情挚意真，信手数行，却将超然于法度之外的意境与韵味表达得淋漓尽致，正是"书初无意于佳，乃佳尔"。

本书就是将王羲之的行书尺牍经典10帖精讲细解，又逐字一一进行全面分析，解决了让喜爱王羲之行书尺牍的读者由零基础到逐字精写，全面掌握并书写以韵取胜、姿致萧散、丰神劲逸的尺牍作品的普及性教材。

一、基础知识详解

本书对王羲之行书尺牍10帖均详细解析释文、风格特点，以及基本的书写用具的准备、书写知识、各种笔锋的运用、书法常识（宣纸裁切、落款常识创作格式）等，进行了详解，使读者一看就会，便于更好地书写运用。

二、笔法详细讲解

本书对王羲之行书尺牍10帖的20种特色笔法进行了剖析精讲，并附书写视频，此外，每一个笔画的多种写法，以及字形结构都进行了精细的讲解，使读者在理解字形结构的同时进行书写训练。

三、逐字精讲细解

本书对王羲之行书尺牍10帖里的每一字的每一笔的用笔——笔画的藏露、长短、粗细、方圆等，以及字形结构——疏密、敧正、开合、收放等都进行深度、详尽的讲解与剖析，同时细解每一字的笔顺书写步骤，使读者由零基础到逐字精写，真正做到无师自通。

四、王羲之行书尺牍刻帖欣赏

本书精选王羲之行书尺牍刻帖，便于读者与墨迹本进行对比和分析，使读者对王羲之行书尺牍有更全面、更充分的认识与品读。

本书是笔者根据30年丰富的一线教学经验精心编写出来的，不足之处，敬请广大读者多提宝贵意见。在编写的过程中，得到了刘方、方志红、王惠新、徐琴、董亮、孙思轲、王雪婷、高玉慧、张根玮、宋弼君等的大力帮助，特别对本书图片制作者张树军表示衷心感谢。

<div align="right">

高育娟

2022年8月

</div>

目录

王羲之行书尺牍简说

一、王羲之简介

王羲之（303—361），字逸少，东晋时期著名书法家。山东临沂人，后徙居浙江会稽，晚年隐居剡县金庭。历任秘书郎、宁远将军、江州刺史，后为会稽内史、领右将军等，世称"王右军"。

王羲之兼善隶、草、正、行各体，风格平和自然，笔势含蓄委婉、健秀遒美，书风最明显特征是用笔细腻，结构多变。尤其正书、行书为古今之冠，世人常用曹植《洛神赋》中的"翩若惊鸿，婉若游龙。荣曜秋菊，华茂春松。髣髴兮若轻云之蔽月，飘飘兮若流风之回雪"一句来赞美王羲之的书法之美。

王羲之为历代学书法者所崇尚，被奉为"书圣"。他的书法影响了一代代书家，如：唐代的欧阳询、虞世南、褚遂良、薛稷、颜真卿、柳公权，五代的杨凝式，宋代的苏轼、黄庭坚、米芾、蔡襄，元代的赵孟頫，明代的董其昌等。

二、王羲之尺牍简析

牍产生于纸张流行之前，是宽度不等的单片，但是高度大致相同，为秦汉时代的一尺，因此称为尺牍。尺牍最初以木质为主，少量用缯帛，后来逐渐被纸张所取代。晋以后的书信虽然用纸，但因形制没有改变，故仍沿袭旧名——尺牍。

纵观我国的书法史，魏晋时期是尺牍书法的黄金时代当时的书法家很重视这种日常书写的笔墨风韵，写信者和收信者在交流信息的同时，也会进行书法交流。尺牍虽然字数不多，但是形式完整，用笔、结字、章法、用墨，都可以得到整体展现。文体与字体的契合，将此时期书法的姿致萧散、丰神劲逸的韵味，也通过尺牍展现出来。

细观王羲之行书墨迹本尺牍，字里行间，能感到和谐、静谧、清逸之气，字形的大小，字组的多寡，轻重、疏密、粗细的层次，轴线的摆动幅度，或行或草，或流或止的书写运用，以及起伏多变的章法……我们都能从他的尺牍中一窥而见。意疏字缓，势巧形密，寓刚健于妍丽，寄情思于笔端的"三希堂"法帖之一的《快雪时晴帖》；严然而不拘板，谨然而不滞泥，行中带楷的《何如帖》；寥寥12字，却方折、圆转各有不同，墨色丰润的《奉橘帖》；用笔已脱尽隶体，由行入草，挥洒自如，将情感表达得酣畅淋漓的《丧乱帖》；自然洒脱，纵笔迅疾，纵擒有度，极有节奏感的《二谢帖》；数字草书，有张有弛，时缓时疾，流畅纵逸的《得示帖》；有强烈的体积感，线条厚重的《频有哀祸帖》；"凤翥龙蟠，势如斜而反直"的局部欹侧、整字正的《孔侍中帖》；沉稳精到，静谧和谐，姿态雍容，若白璧无瑕的行书典范之作的《平安帖》；章法构成动人，细节又不相同的《忧悬帖》等。其中《二谢帖》与《丧乱帖》《得示帖》合裱于一卷，共一纸，总称为《丧乱帖》或"丧乱三帖"。《平安帖》与《何如帖》和《奉橘帖》合裱于一卷，共一纸，亦统称为《平安帖》或"平安三帖"。

第二章

王羲之行书尺牍笔法

一、用笔分析

单一动作起笔

尖入起笔

顿笔起笔

切笔起笔

回转起笔

逆入起笔

两个动作起笔

尖入+顿笔

尖入＋切笔

两个动作起笔

回转＋顿笔

回转＋切笔

三个动作起笔

笔画内回笔

换锋顿笔

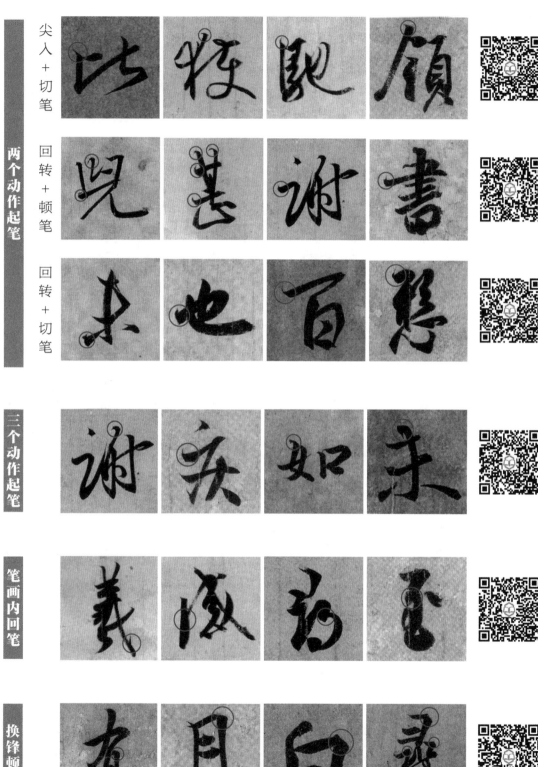

换锋转笔

直接翻笔

 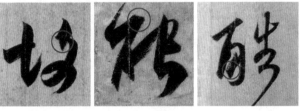 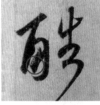

回转翻笔

圆转成弧

 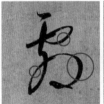

回转成圆

连续转笔

截笔

发力点

二、笔画精讲

<div align="center">◇◇◇◇◇◇◇　1. 横　◇◇◇◇◇◇◇</div>

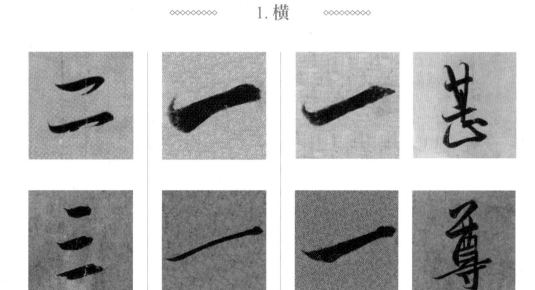

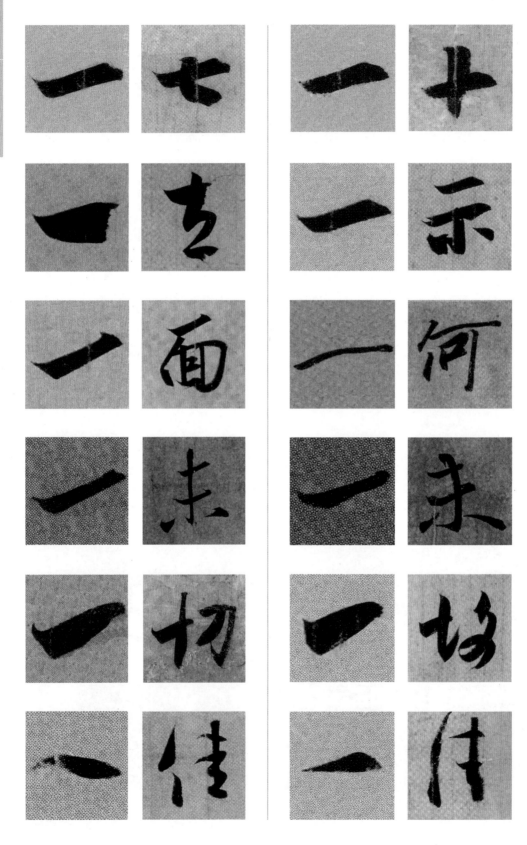

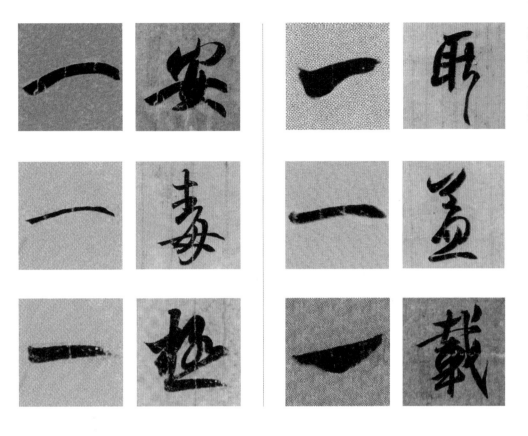

◇◇◇◇◇◇◇◇　2. 竖　◇◇◇◇◇◇◇◇

◇◇◇◇◇◇◇　3. 撇　◇◇◇◇◇◇◇

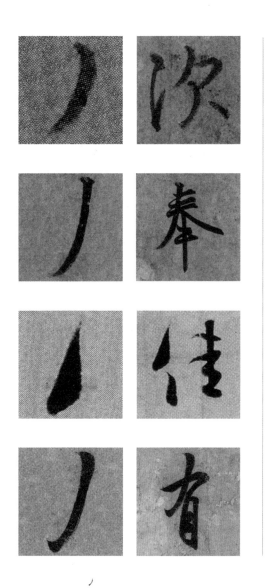
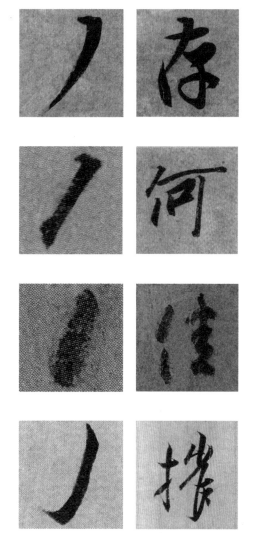

◇◇◇◇◇◇◇◇　4. 捺　◇◇◇◇◇◇◇◇

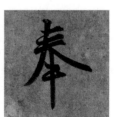

◇◇◇◇◇◇◇◇　5. 点　◇◇◇◇◇◇◇◇

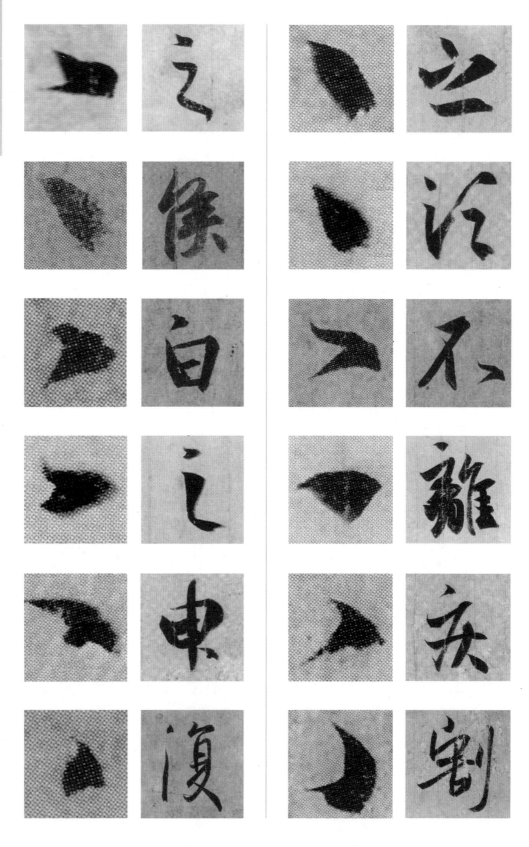

<div style="text-align: center;">❖❖❖❖❖　6.折　❖❖❖❖❖</div>

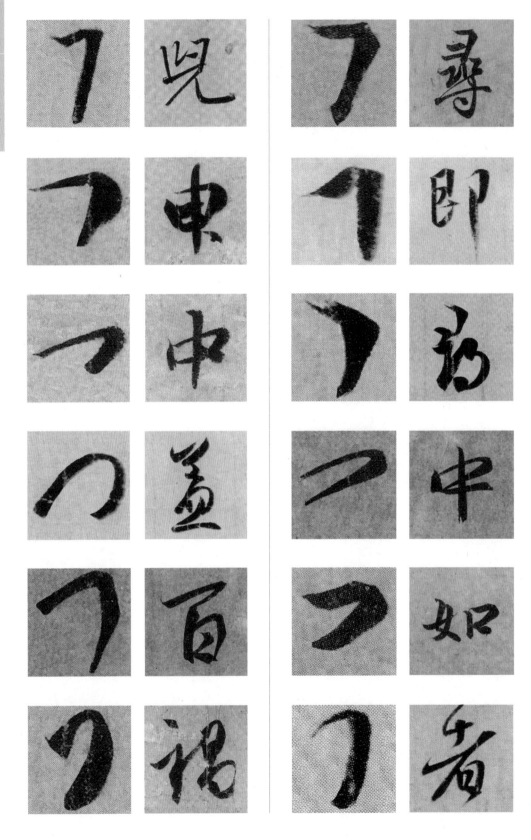

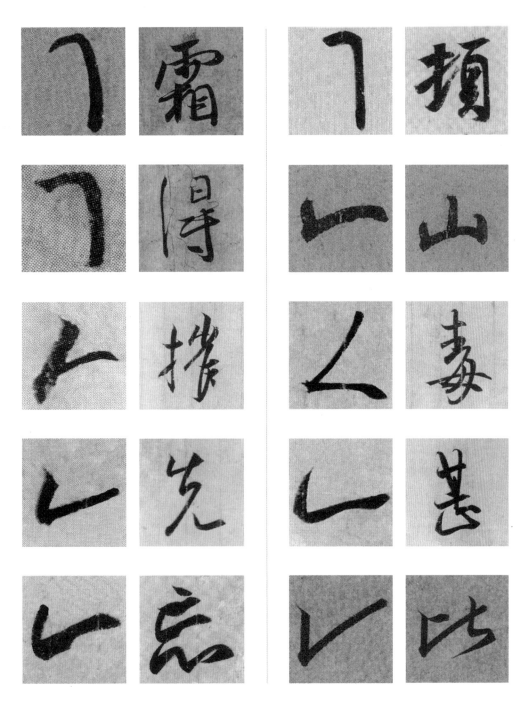

7. 提

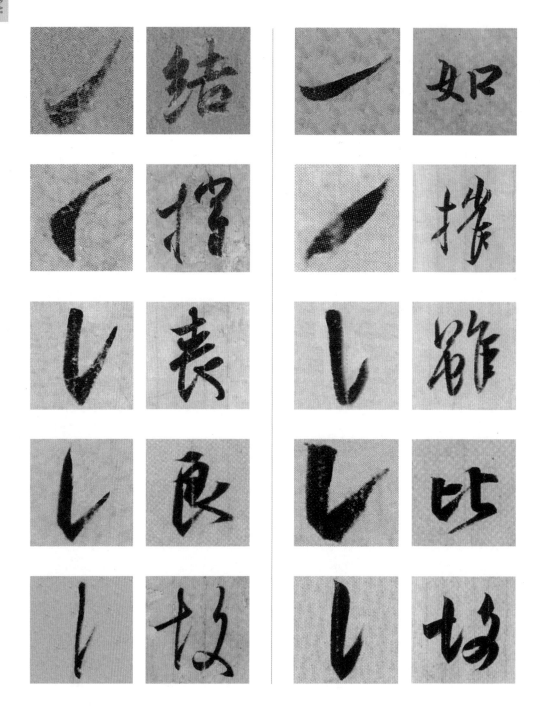

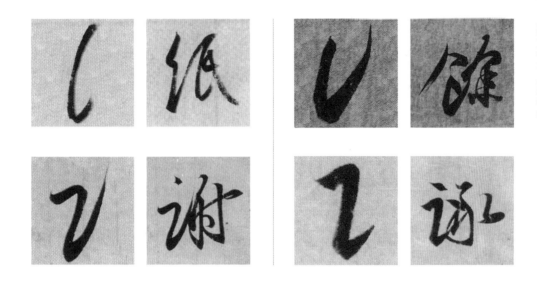

◇◇◇◇◇◇◇◇ 8.钩 ◇◇◇◇◇◇◇◇

（1）竖钩

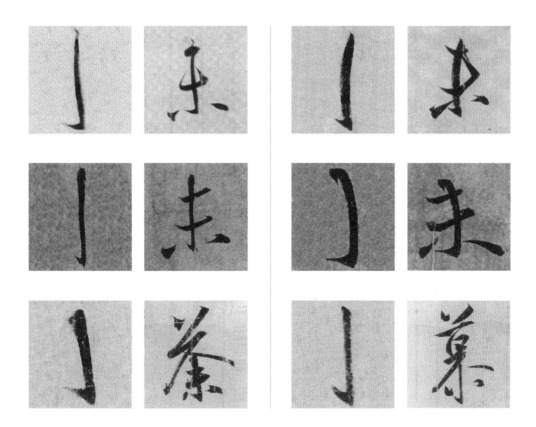

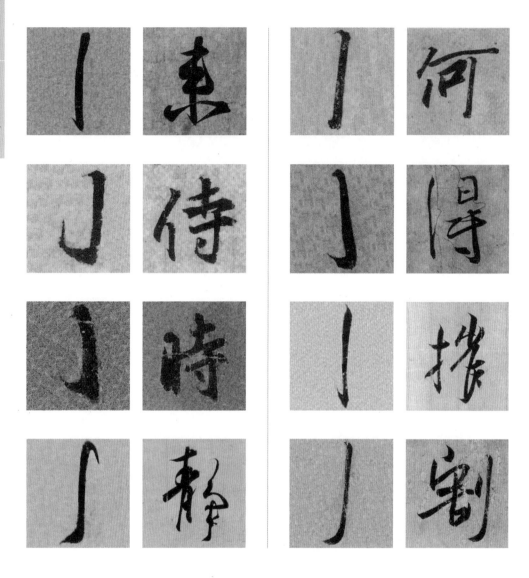

（2）横钩

（3）横折钩

（4）竖弯钩

（5）卧钩

（6）斜钩

（7）横撇弯钩

王羲之行书尺牍结字与章法

一、结字方法

书法中的主要结字方法有独体字、合体字以及包围结构。

（一）独体字

独体字是指以笔画为直接单位构成的汉字，一个字只有一个单个的形体。独体字在书写时由下列几种组合关系构成。

独立关系	交接关系	交叉关系	综合关系
每个笔画之间互不接触，独立存在。书写时应注意，笔画之间虽然是独立的，切不可给人离散之感，而是要顾盼呼应，笔断意连。	即笔画与笔画互相交接，书写时应注意，连接处的笔画处理可连、可分、可接，由于不同的处理方式，起、收笔也不尽相同。	即笔画与笔画之间互相交叉，书写时要注意，交叉在哪个部位，结构会更稳，还是会稳中有动。	即独立、交接、交叉等多种关系综合在一起，书写时要综合考虑，整体安排。

此外，独体字还要注意字中的"主笔"，因为它在一个字当中充当了最主要的角色，起主体支撑作用。

（二）合体字

合体字由两个以上部件组成。部件指合体字中由一个以上笔画构成的、可以独立书写的组字单位。合体字包括左右合体、上下合体等类型。要处理好合体字的结构，必须要协调好各个部件之间的关系，既清晰明朗，又不失和谐相应，共同塑造整体字势。

1. 左右合体

左右合体具体包括左右两部分合体（左右结构）和左中右三部分合体（左中右结构）。不论是哪种结构都需要注意，讲究穿插避让和参差错落。穿插是指互

相补空，把字的某一部分或者某些笔画安排在其他笔画的空白处；避让则是互相留空，即字的某一部分或者某些笔画在安排时,给其他笔画或部分让出空间来。参差是指长短、高低的不齐；错落是指左右笔画或部位纵向移动,形成高低不齐或倾斜以打破对称平衡的格局。书法结字时通过各种对比来制造矛盾，再通过穿插避让来化解矛盾，使字整体和谐统一，平中见奇，稳中有险。

左小右大	左右基本等大	左大右小	左中右结构
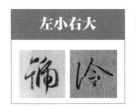	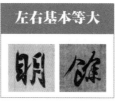	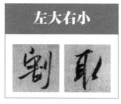	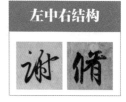

2. 上下合体

上下合体具体包括上下两部分合体（上下结构）和上中下三部分合体（上中下结构），主要有以下几个特点。

❶ 稳险结合，重心协调。在上下结构中，使上下部件的重心相互协调，是一种重要的处理手法。有些字上下部件的中心线基本对齐，展现一种工稳之美；有些字上下部件的中心线可能是错位的，但又险中求稳。

❷ 上覆下载，收放自如。"上覆"是指以上面的部件为主体，覆盖下部，如"春"字；"下载"是指以下面的部件为主体，主笔多为长横，托载上部，如"莫"字。此外，上下合体也要讲究穿插避让。如"坚"字下部要穿插到上部；"莫""实"则避让的成分更大。上下合体的字，每部分大小会有变化:上小下大，上大下小，上下基本一致；此外，还有上中下结构。因此，我们在书写时一定要仔细读帖，认真分析，再动笔书写。

上小下大	上下基本等大	上大下小	上中下结构

（三）包围结构

包围结构包括半包围结构和全包围结构。

半包围结构，即字周围有连续两个或两个以上的边被围起来。半包围结构包括两面包围和三面包围。两面包围的字，书写顺序可先内后外，也可先外后内，需要具体分析；三面包围的字，书写顺序是先外后内，先写外面的三边框，再写里面。因此，封边与所包围部件之间的关系既要做到合理分布，又要疏密有致、虚实相生。

全包围结构，即字周围的边全被围起来，属于四面封边。因此在书写时，要注意包围结构封边的左右两竖可以具有向内或向外的姿态，同时注意，外框不是必须全封上的。此外，全包围结构先写"冂"，再写里面部分，最后封口。

两面包围	三面包围	全包围
	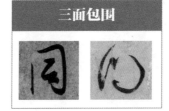 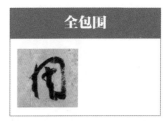	

二、结字规律

（一）单字

1. 单字结字规律

疏密有致	通过笔画的长短、开合、伸缩、轻重、肥瘦等手法,使其疏不显疏、密不显密、间自宽舒、疏密得宜。	
欹正相生	欹即欹侧，点画取势和字体部件的欹侧，给人以动感。正就是工整平稳，给人以稳定感。欹正相生，即求稳中有动。	
移位错落	移位，即将合体字中的部件位置进行移动，运用收放、长短、大小、高矮、轻重、斜正等参差错落的方法加以变化，以打破对称平衡的格局。	

穿插避让	穿插是指互相补空；避让则是互相留空。运用这一原则,可以使字整体和谐统一。	
聚散开合	"开"是分开、分散的意思,"合"是聚拢、收紧的意思。开处应舒畅宽旷,合处应充实茂密。	
收放得宜	董其昌《画禅室随笔》中说："作书所最忌者,位置等匀。且如一字中,须有收有放,有精神相挽处。"一般来说,一个字中,放笔只能有一笔,其他笔画均应为收笔。	
同形异构	同形异构包括一个字中相同的部件和一篇字中相同的字,在书写时都要有变化,不能雷同。	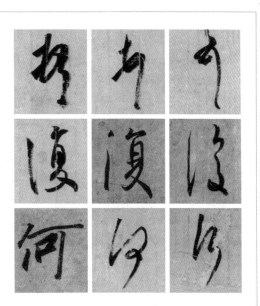

| 以草入行 | 刘熙载在《艺概》中说："行者，真之捷而草之详。"行书是介于楷书与草书之间的一种书体。在行书中加入草书的结构，可增添行书的动感。 | |

2. 单字常见映带呼应的方法

| 笔断意连 | 笔断意连，是上下笔之间在笔画上并不相连，但在行笔趋势上互相呼应。意连就是用无形的笔气、笔势、笔意使点画联系起来。 | |

| 牵丝虚连 | 牵丝，就是连接笔画与笔画、字与字之间的细线。虚连，上一笔收笔常常出锋牵丝带出，指向下一笔的起笔，彼此间的呼应一目了然。 | |

| 笔画实连 | 实连，是上一笔收笔出锋牵丝带出，与下一笔的起笔相连，也就是用牵丝把上下两笔之间的笔画完全相连。 | |

3. 单字常见相同、相近部件的书写运用

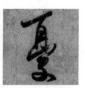

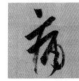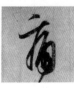

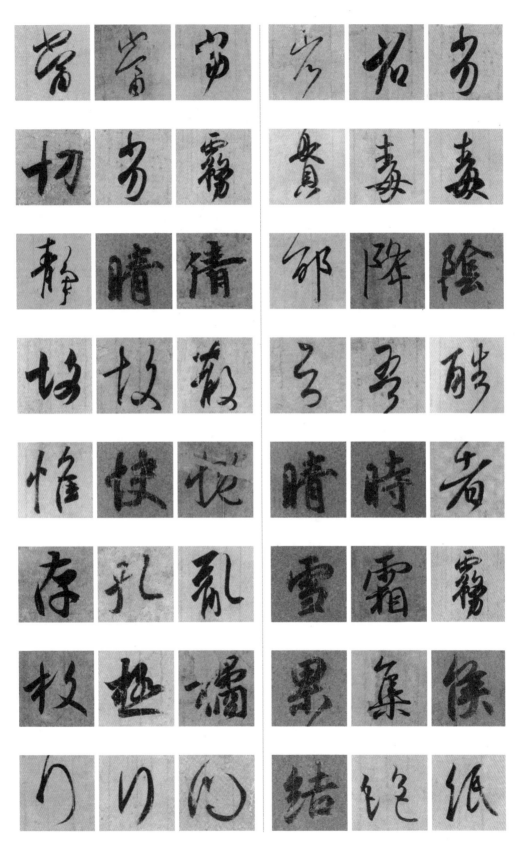

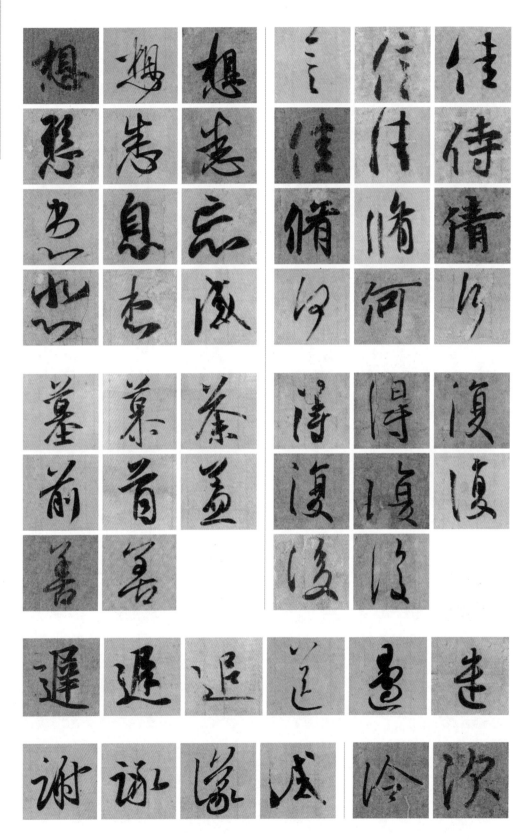

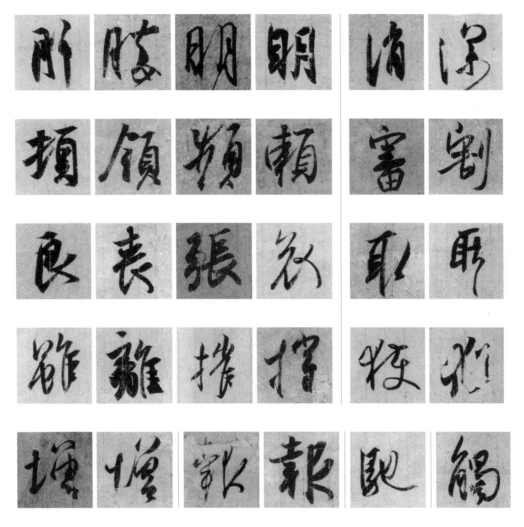

（二）多字

疏密有致

上下字疏密的安排：本身有疏密变化的，相对好安排；如果上下字疏密相近，要利用开合、收放、墨色等调整疏密变化。

欹正相生

字的取势：欹侧，给人以动感。正则是工整平稳，给人以稳定感。欹正相生，即求稳中有动。

上字覆盖

上字大下字小的安排：本身有大小变化的，相对好安排；如果上下字的字形相近，可以调整变化，使上一字较大，下一字较小，产生上字覆盖下字、上大下小的视觉效果。

下字承载

上字小下字大的安排：本身有大小变化的，相对好安排；如果上下字的字形相近，可以调整变化，使上一字较小，下一字较大，产生下字承载上字、上小下大的视觉效果。

笔断意连	笔断意连，是上下字之间并不相连，但在行笔趋势上互相呼应。意连就是用无形的笔气、笔势、笔意使字与字联系起来。	
牵丝实连	实连，是上一字收笔出锋牵丝带出，与下一字的起笔相连，也就是用牵丝把上下两笔之间的笔画完全相连。	
综合运用	将疏密、大小、敧正、轻重、粗细，以及上覆下载、笔断意连、牵丝实连等进行综合的运用。	

（三）单行

均匀	大小	欹正	轻重	虚实	疏密

何如遲復奉告羲之中泠

静羲之三云再り

孔侍中信書忝必當不

足下鯛霧垢也至

鄲兒害佳前書省者

羲之輕懷雪時晴佳想

（四）多行

在章法中，大小、疏密、参差、避让、开合、收放、虚实、轻重、快慢、疾涩、断连，以及墨的浓淡等的关系，常会体现更多的变化和统一。

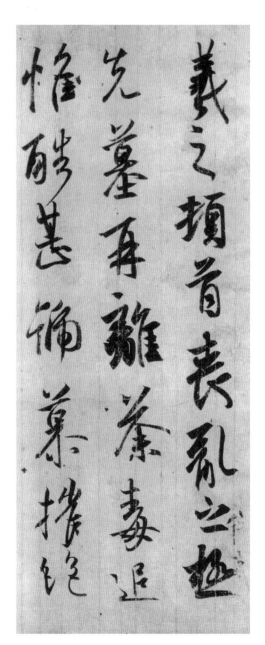

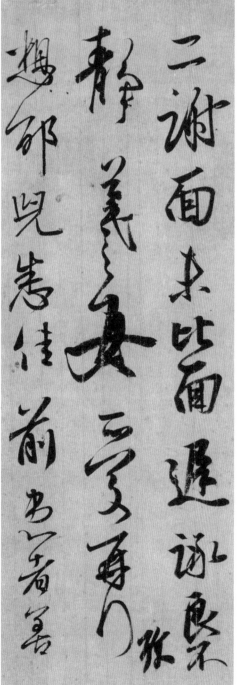

王羲之行书尺牍十帖逐字精讲

一、《快雪时晴帖》

【释文】羲之顿首快雪时晴佳想安善未果为结力不次王羲之顿首山阴张侯。

此帖为墨迹纸本，行书，4行，28字，纵23厘米，横14.8厘米，现藏于台北故宫博物院。元朝赵孟頫曾称此帖为"天下第一法书"。乾隆皇帝曾在帖前题"天下无双，古今鲜对"以誉之，并且与王珣的《伯远帖》、王献之的《中秋帖》两帖同置于三希堂。

此帖是王羲之写给好友"山阴张侯"的一封简短的信。其内容为作者写他在大雪初晴时的愉快心情及对亲朋的问候。

此帖意态闲逸，用笔圆劲古雅，多采用圆笔藏锋，点画钩挑都不露锋，结体浑厚端正、平稳匀称，在优美的姿态之中流露出质朴内敛的意韵。整帖无一笔掉以轻心，无一字不意态闲逸，表现出意致的悠闲逸象。此帖虽为行书，但也有草书和楷书，两个"顿首"和"安"字等为草字，"快雪时晴""想""结力""山阴张"等几近楷字，或称行楷，行、楷、草的书写，给人或流而止，或止而流的感觉，形成了特有的节奏韵律。

《快雪时晴帖》帖上是没有句读的，但不同的句读断句会产生不同的语义。有关专家研究大致有三种句读断句意见。

第一种：

羲之顿首。快雪时晴，佳想安善。未果为结力，不次。王羲之顿首。山阴张侯。

第二种：

羲之顿首。快雪时晴，佳想安善。未果为结。力不次。王羲之顿首。山阴张侯。

第三种：

羲之顿首。快雪时晴，佳！想安善。未果为结。力不次。王羲之顿首。山阴张侯。

央视纪录片《台北故宫》对此帖的翻译综合了后两种，释为：山阴张先生你好，刚才下了一场雪，现在天又转晴了，想必你那里一切都好吧！上次的聚会我没能去，心里很郁闷。你家送信的人说，不能在我这里多停留，要赶快回去，那我就先写这些吧。

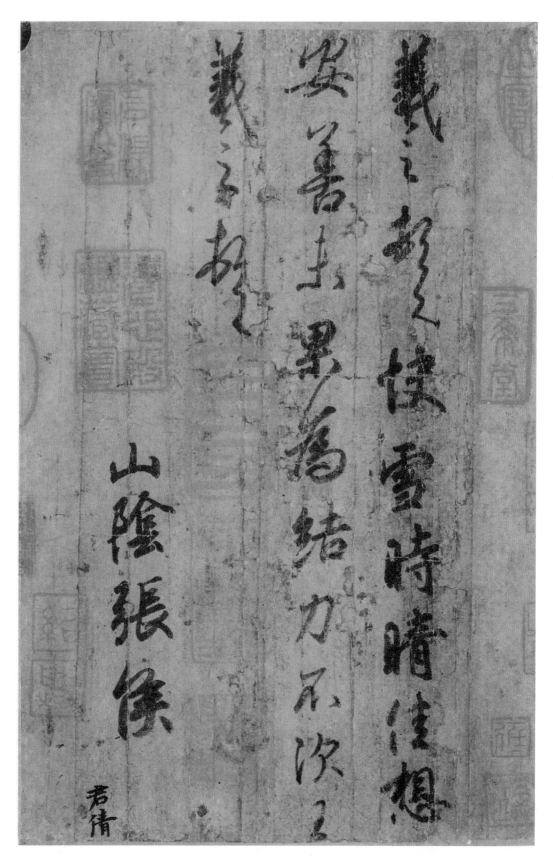

1. 单字轴线图解

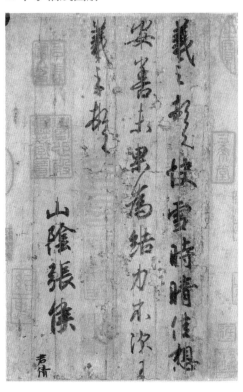

2. 单字字形与字间距图解

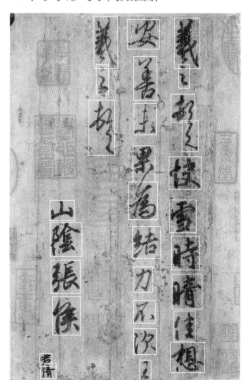

3. 行轴线与行外轮廓线图解

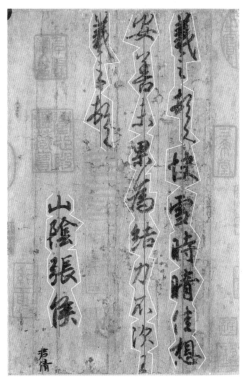

·4. 字组空间与横向布白图解

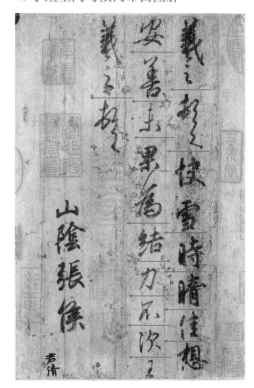

5. 逐字精讲

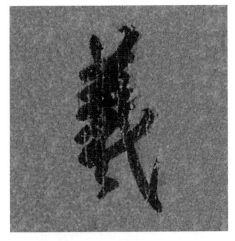

義

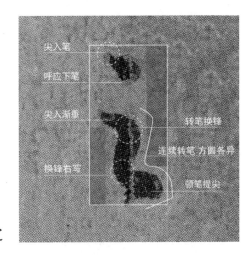

- 两个动作起笔
- 密
- 藏锋
- 顿笔
- 顿笔
- 逆入藏锋
- 两个动作起笔
- 顿笔
- 钩尖 呼应下笔
- 逆入藏锋
- 笔画内回笔
- 换锋转笔
- 顿笔

义

之

- 尖入笔
- 呼应下笔
- 尖入渐重
- 转笔换锋
- 连续转笔 方圆各异
- 换锋右写
- 顿笔提尖

之

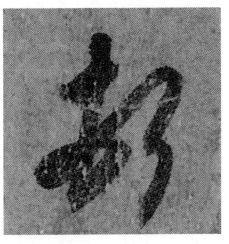

顿

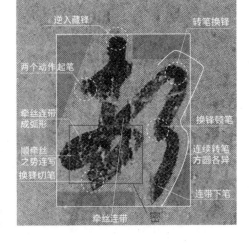

- 逆入藏锋
- 转笔换锋
- 两个动作起笔
- 牵丝连带成弧形
- 换锋顿笔
- 顺牵丝之势连写换锋切笔
- 连续转笔方圆各异
- 连带下笔
- 牵丝连带

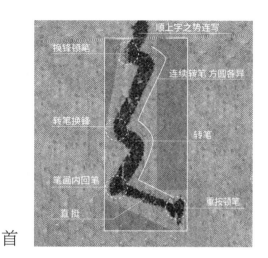

顺上字之势连写
换锋顿笔
连续转笔 方圆各异
转笔换锋
转笔
笔画内回笔
重按顿笔
直挺

首

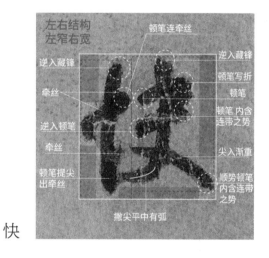

左右结构 左窄右宽
顿笔连牵丝
逆入藏锋
顿笔写折
顿笔
牵丝
逆入顿笔
顿笔 内含连带之势
牵丝
尖入渐重
顿笔提尖 出牵丝
顺势顿笔 内含连带之势
撇尖平中有弧

快

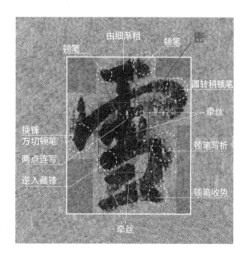

由细渐粗
顿笔
顿笔
圆转稍顿笔
牵丝
换锋 方切顿笔
两点连写
顿笔写折
逆入藏锋
顿笔收势
牵丝

雪

时

1 l 月 旷 旷 旷 旷 旷 時 時

晴

1 门 日 旷 旷 旷 旷 睛 睛

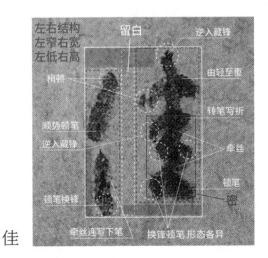

佳

1 1 仁 什 佳

想

一 十 才 衤 初 相 相 相 想 想

安

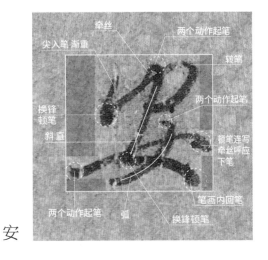

宀 宀 史 安 安

善

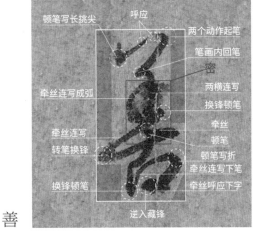

宀 宀 芦 羊 芊 善 善 善 善

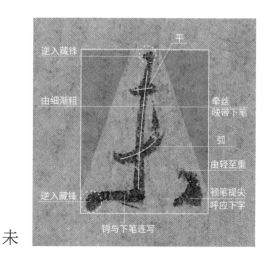

逆入藏锋

由细渐粗

逆入藏锋

平

牵丝
映带下笔

弧

由轻至重

顿笔提尖
呼应下字

钩与下笔连写

未

一二丰丰未

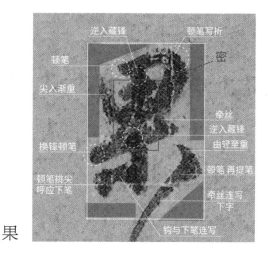

顿笔

尖入渐重

换锋顿笔

顿笔挑尖
呼应下笔

逆入藏锋

顿笔写折

密

牵丝

逆入藏锋

由轻至重

顿笔再提笔

牵丝连写
下字

钩与下笔连写

果

一口口四里甲果果

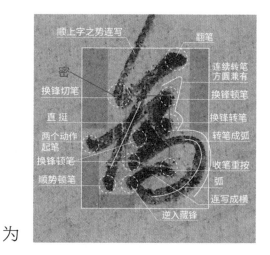

顺上字之势连写

密

换锋切笔

直挺

两个动作
起笔

换锋顿笔

顺势顿笔

翻笔

连续转笔
方圆兼有

换锋顿笔

换锋转笔

转笔成弧

收笔重按

弧

连写成横

逆入藏锋

为

丶丶为为为

结

丝 纟 纟 纠 结 纬 结 结

力

フ 力

不

フ 不 不

47

留白　呼应　顿笔

顿笔写点　　　　　　　　　　　　换锋顿笔

顿笔连写牵丝　　　　　　　　　　逆入藏锋

顿笔连写成左弧　　　　　　　　　斜度　弧度　起收笔各异

出尖　　　　　　　　　　　　　　位置较高

顿笔写捺

顿笔　内含挑尖之势

左右结构
左窄右宽
左低右高

次

ゝ冫冫汄汄次

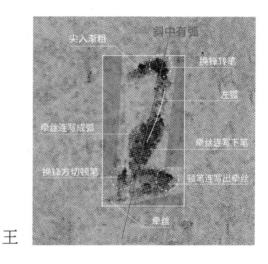

尖入渐粗　　　　　斜中有弧

　　　　　　　　　　换锋转笔

　　　　　　　　　　左弧

牵丝连写成弧　　　　牵丝连写下笔

换锋方切顿笔　　　　顿笔连写出牵丝

牵丝

王

丁�于王王

两个动作起笔

尖入渐重　　　　　　　顿笔连写牵丝

密

换锋切笔　　　　　　　两个动作起笔

逆入藏锋

换锋顿笔　　　　　　　连续转笔方圆各异

逆入藏锋

呼应下笔

義

⺍⺌羊莠義義義

48

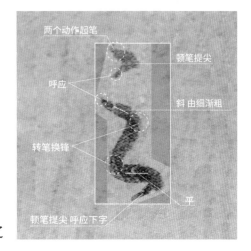

两个动作起笔

顿笔提尖

呼应

斜 由细渐粗

转笔换锋

平

顿笔提尖 呼应下字

之

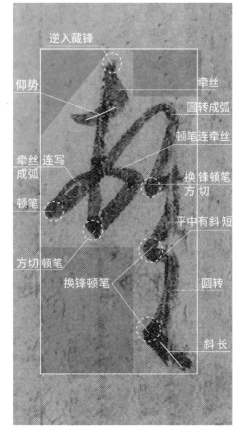

逆入藏锋

仰势

牵丝

圆转成弧

顿笔连牵丝

牵丝成弧 连写

换锋顿笔 方切

顿笔

平中有斜短

方切顿笔

换锋顿笔

圆转

斜长

顿首

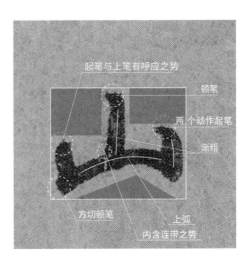

山

阴

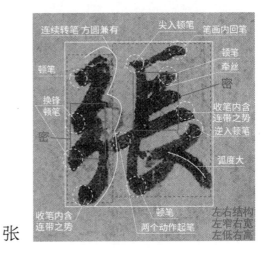

张

侯

尖入顿笔　　　　　　转笔换锋

牵丝

换锋顿笔，　　　　　　　　　　密
逆入藏锋

换锋顿笔　　　　　　　　收笔内含
　　　　　　　　　　　连带之势
方切顿笔

尖与下笔有呼应之势　　　　尖入渐重

君

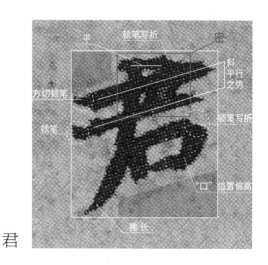

平　　　顿笔写折　　　　　　密

斜
平行
之势
方切顿笔

顿笔写折
顿笔

"口"位置偏高

撇长

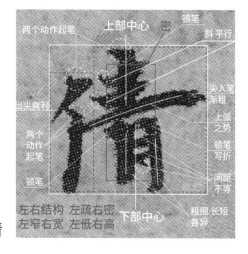

两个动作起笔　　上部中心　　　顿笔
　　　　　　　密　　　　斜　平行

出尖爽利　　　　　　　　　　尖入笔
　　　　　　　　　　　　渐粗
两个　　　　　　　　　　上弧
动作　　　　　　　　　　之势
起笔　　　　　　　　　　顿笔
　　　　　　　　　　　写折
顿笔　　　　　　　　　　间距
　　　　　　　　　　　不等

左右结构　左疏右密　下部中心　　粗细　长短
左窄右宽　左低右高　　　　　　　各异

倩

二、《丧乱帖》

【释文】羲之顿首：丧乱之极，先墓再离荼毒，追惟酷甚，号慕摧绝，痛贯心肝，痛当奈何奈何！

虽即修复，未获奔驰，哀毒益深，奈何奈何！临纸感哽，不知何言！羲之顿首顿首。

此帖为墨迹纸本，纵28.7厘米，8行，62字。摹本，现藏于日本皇室。此帖与《二谢帖》《得示帖》共一纸。

《丧乱帖》王羲之是王羲之获知其先祖坟墓被破坏后，在悲愤、痛楚中所写的一通信札。是新体行草书的代表作，已完全脱尽隶书意味。是情、文、写的交响曲，它的技法表现与情感变化呈现出高度一致性，每一个动作精微细致、自然生动、协调统一，整体流畅，充分展现了信笔挥洒的自然书写性。

王羲之书写此信时，起初着笔沉稳，心较平静，随着情感变化，情绪波动，笔势放开，先抑后扬，笔势随机而动，用笔从沉着向飘逸变化，或行或草，轻重、缓疾、粗细、疏密、大小等对比较大，结字变化多端，似正反奇，字势大多倾斜取势，摇曳多姿，章法自然，错落有致，用墨轻重变化丰富。

此帖书写节奏感强，前两行节奏缓慢，用笔重、稳、沉着，为行楷笔意；第三行，用笔逐渐放松，行笔速度较第二行加快；第四行笔速加快。前四行的书写是由沉稳的行楷笔意逐渐放开，向草书笔意转换，书写速度逐步加快，节奏变化增多。第五行用笔迅疾，第六行用笔又放缓，自"深"字右半边始直至结束，一路草书，直到最后的"顿首顿首"则完全是减省的符号化书写。总的来说，前四行用笔沉稳，多为行书笔意，仅七字用草书笔法，而后四行仅八字为行书笔法，其余字则是草书笔法，用笔迅疾飞动，时出飞白，而行书的八字也比前四行的行书更加有速度和动感，同时，还与前四行形成了呼应关系，使后四行与前四行协调一致。

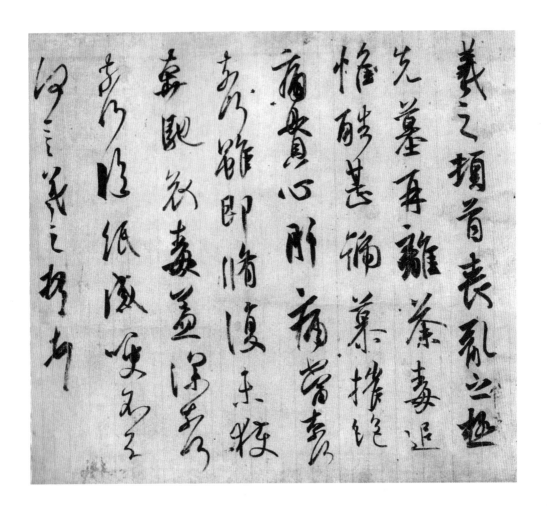

1. 单字轴线图解　　　　　　　　**2. 单字字形与字间距图解**

3.行轴线与行外轮廓线图解

4.字组空间与横向布白图解

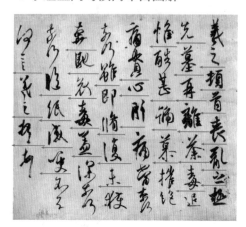

5.逐字精讲

義

兰 半 羊 美 義 義

之

之

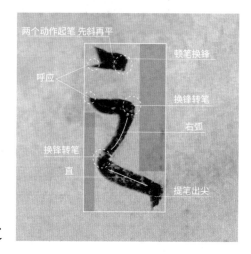

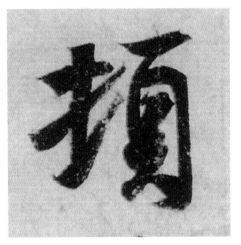

切锋入笔　尖入顿笔　回锋连与下笔
顿笔方切
牵丝
顿笔连牵丝
三横连写
直
密
顿笔
两个动作起笔
右左结构
左宽右窄
左疏右密
左低右高
弧　翻笔
逆入顿笔　牵丝呼应下字

顿

一 十 扌 扩 扩 拆 拆 捅 捅 頹 頹

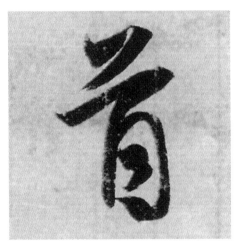

两个动作起笔　牵丝　切锋入笔
回锋连写下笔
圆转
呼应上笔
尖切入笔
两横连写
稍顿笔
笔画内回笔　由轻至重 以点代横

首

一 丷 丷 产 首 首 首

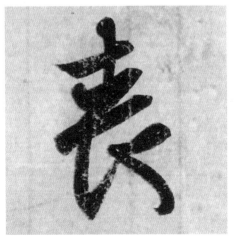

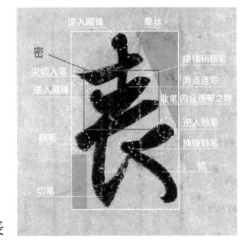

逆入藏锋　牵丝
密
换锋稍顿笔
尖切入笔
两点连写
逆入藏锋
收笔内含连带之势
逆入顿笔
翻笔
换锋转笔
弧
切笔

丧

一 十 声 主 声 表 表

留白左右呈"开"势　换锋方切　两个动作起笔

切锋入笔　　　　　　　　　　　　　　　稍顿

左右结构
左宽右窄　　　　　　　　　　　　　换锋顿笔
左密右疏　　　　　　　　　　　　　连写下笔
左大右小
　　　　　　　　　　　　　　　　　顺势转折

逆入顿笔

呼应　　　　　　　　　　　　　　稍提笔再换锋
　　　　　　　　　　　　　　　　转笔

翻笔　　呈外开之势　密

乱

一丅三平看看乱

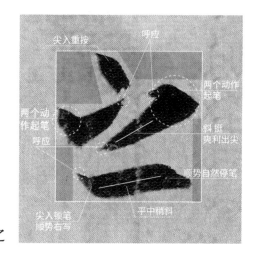

尖入重按　　　　呼应

　　　　　　　　　　　　　两个动作
　　　　　　　　　　　　　起笔
两个动
作起笔　　　　　　　　　　斜挺
呼应　　　　　　　　　　　爽利出尖

　　　　　　　　　　　　顺势自然停笔

尖入顿笔　　　　平中稍斜
顺势右写

之

丶亠乧之

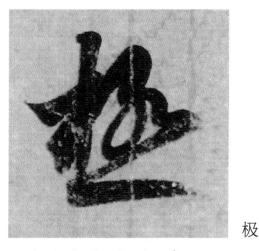

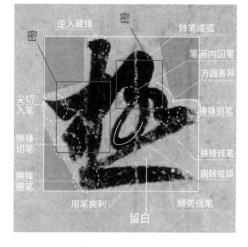

　　　逆入藏锋　　密
密　　　　　　　　　　转笔成弧

　　　　　　　　　　　　笔画内回笔
　　　　　　　　　　　　方圆各异
尖切
入笔　　　　　　　　　换锋顿笔

换锋
切笔　　　　　　　　　换锋转笔

换锋　　　　　　　　　圆转成弧
顿笔

　　　　　　　　　　顺势提笔

用笔爽利　　留白

极

一十才才杉杉极极

尖切入笔
换锋顿笔 形态各异
直中有右弧之势
收笔重按 内含连带之势
顿笔
牵丝实连
左弧
转笔成折
由尖渐粗
顺势停笔
转笔成弧

先

⺃生生先

尖入渐重 竖势　呼应
顿笔提尖
提笔写横
顿笔重
直
牵丝
逆入藏锋
收笔重按 内含连带之势
两个动作起笔
顿笔
弧
回锋连写下笔
顿笔方切写折
两笔连写
牵丝
顿笔
弧
顿笔提尖
呼应 顿笔
密
两横起收笔俯仰各异

墓

⺃艹艹艹苩莫莫莫莫慕墓

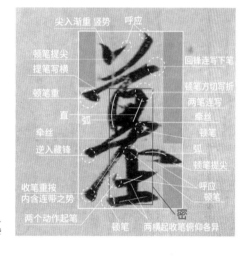

两个动作起笔
三横斜度 俯仰各异
顿笔
逆入藏锋
钩尖挑势
回锋翻笔
尖入顿笔
顿笔
由细渐粗
牵丝
密
钩平势
左弧右直 上窄下宽

再

一丁冂再

离

由粗渐细　尖入重按　顿笔　换锋顿笔

顿笔起笔　　　　　　　换锋切笔
平势　　　　　　　　　翻笔
由细渐粗
重按　　　　　　　　　四横形态各异
弧　　　　　　　　　　牵丝
　　　　　　　　　　　直
左右结构
左高右低　　　　　　　　密
左密右疏　　　密直弧　换锋切笔

ˋ　ˋ　亠　主　立　寺　寺　新　新　雜

茶

呼应　　　　　两个动作起笔
尖入重写
顿笔提尖　　　　　　　　直
逆入藏锋　　　　　　　　翻笔
弧度　　　　　　　　　　逆入藏锋
　　　　　　　　　　　　顿笔连写下笔
顿笔挑尖
呼应下笔　　　　　　　　牵丝
　　　　　　　　　　　　尖入重写
逆入藏锋　钩尖呼应下笔　顿笔提尖

丷　业　半　关　茶　茶　茶　荼　茶

　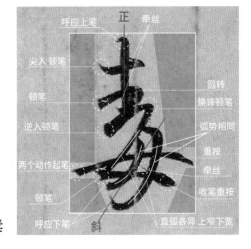

毒

呼应上笔　　正　牵丝
尖入顿笔
顿笔　　　　　　　　　　圆转
　　　　　　　　　　　　换锋顿笔
逆入顿笔　　　　　　　　弧势相同
　　　　　　　　　　　　重按
两个动作起笔　　　　　　牵丝
　　　　　　　　　　　　收笔重按
顿笔
呼应下笔　　斜　直弧各异　上窄下宽

一　十　主　主　去　寿　毒　毒

追

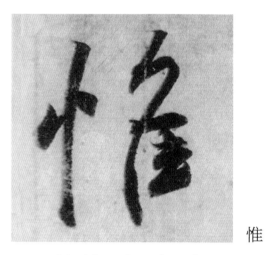

惟

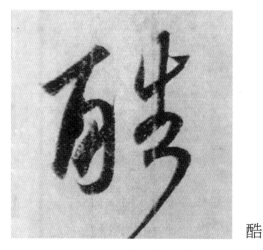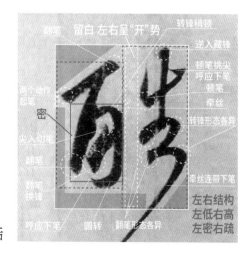

酷

甚

一十艹艹苹甚甚

号

丷亠亠礻礻袒袒袻袻

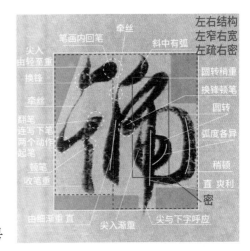

两个动作起笔 尖与上笔呼应　长尖入笔 形态各异

两竖内斜
呈三角形

两笔连写

顺势顿笔
内含连带之势

两点连写
逆入藏锋

顿笔换锋

收笔重按

密

呼应下笔

牵丝与上笔呼应

先提再顿

直中有弧

左右结构
左窄右宽
左疏右密

牵丝

笔画内回笔

斜中有弧

尖入
由轻至重

换锋

牵丝

翻笔
连写下笔
两个动作
起笔

顿笔
收笔重

圆转稍重

换锋顿笔

圆转

弧度各异

稍顿

直　爽利

密

由细渐重 直

尖入渐重

尖与下字呼应

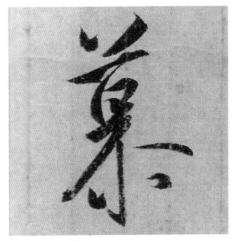

慕

丷丷艹苩苩苩莫莫莫慕

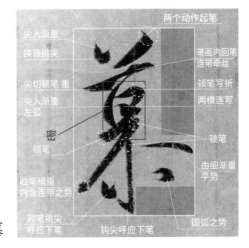

两个动作起笔

尖入渐重

换锋挑尖

尖切顿笔 重

尖入渐重
左弧

密

顿笔

笔画内回笔
连带牵丝

顿笔写折

两横连写

顿笔

由细渐重
平势

收笔稍重
内含连带之势

顿笔挑尖
呼应下笔

钩尖呼应下笔

圆弧之势

左右结构
左窄右宽
左低右高
左疏右密

牵丝
横有上仰势
挺爽利
柳叶提
顿笔提尖

两个动作起笔 形态备异
密
牵丝
翻笔
顿笔
内含挑势
短小 由轻至重
稍顿笔 再提笔出尖
顺势停笔

摧

两个动作起笔
留白 左右呈"开"势 两个动作起笔
呼应
翻笔
方圆兼有
换锋切笔
回锋提笔
直弧各异
收笔稍顿
弧
顿笔
顺势停笔
斜
圆转 正 平
左右结构 左窄右宽
左低右高 左斜右正

绝

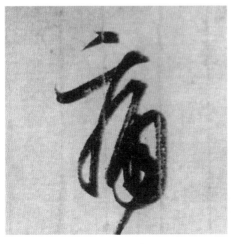

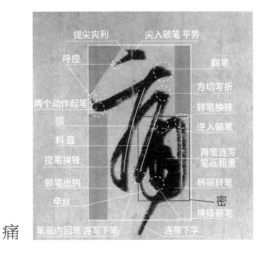

提尖爽利 尖入顿笔 平势
呼应
翻笔
方切写折
两个动作起笔
转笔换锋
弧
逆入顿笔
斜 亘
两笔连写 笔画粗重
提笔换锋
稍顿转笔
顿笔出钩
密
牵丝
换锋顿笔
笔画内回笔 连写下笔 连带下字

痛

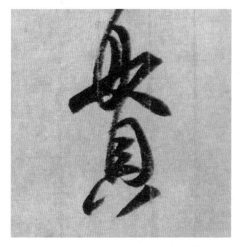

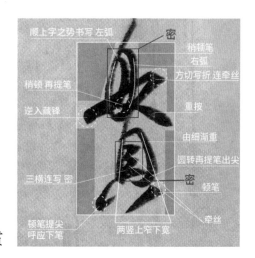

顺上字之势书写 左弧　　　　密
稍顿笔
右弧
稍顿 再提笔　　　　　　方切写折 连牵丝
逆入藏锋　　　　　　　　重按
由细渐重
圆转再提笔出尖
三横连写 密　　　　　　　密
顿笔
顿笔提尖　　　　　　　牵丝
呼应下笔　　　　两竖上窄下宽

贯

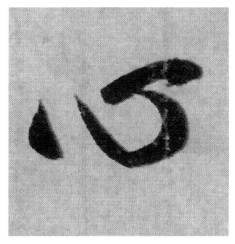

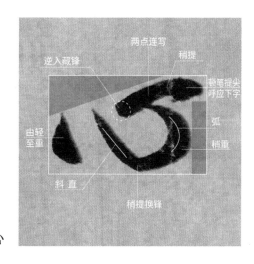

两点连写　稍提
逆入藏锋
顿笔提尖
呼应下字
由轻　　　　　　　　弧
至重　　　　　　　　稍重
斜直
稍提换锋

心

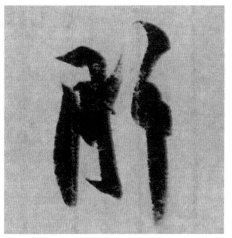

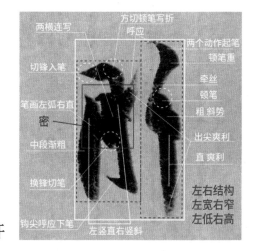

两横连写　　方切顿笔写折
呼应
两个动作起笔
顿笔重
切锋入笔
牵丝
笔画左弧右直　　　　　顿笔
密　　　　　　　　粗 斜势
出尖爽利
中段渐粗
直爽利
换锋切笔　　　　　　左右结构
左宽右窄
钩尖呼应下笔　　　　左低右高
左竖直右竖斜

肝

点横势 上直下弧

笔画内回笔 连写下笔

斜度大

换锋转笔 斜直

切锋入笔

圆转 弧

顿笔

两笔连写 稍顿提尖

用笔夹利

顺势停笔

翻笔 呼应下字

痛

一 亠 广 广 疒 疒 痛 痛

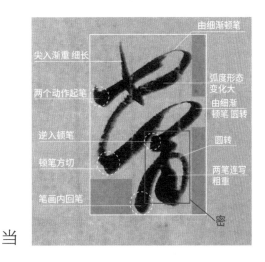

尖入渐重 细长

由细渐顿笔

两个动作起笔

弧度形态 变化大

逆入顿笔

由细渐 顿笔 圆转

顿笔方切

圆转

笔画内回笔

两笔连写 粗重

密

当

丶 丷 屮 丷 当 当 当 当 当

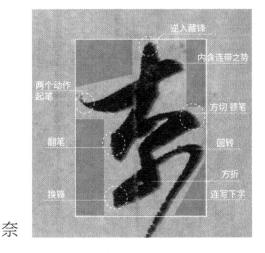

逆入藏锋

内含连带之势

两个动作 起笔

方切 顿笔

翻笔

圆转

换锋

方折

连写下字

奈

一 十 去 杏 杏

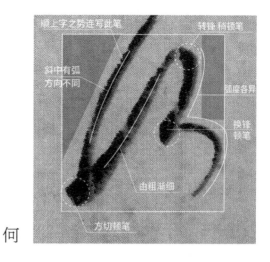

顺上字之势连写此笔　转锋 稍顿笔

斜中有弧
方向不同

弧度各异

换锋
顿笔

由粗渐细

方切顿笔

何

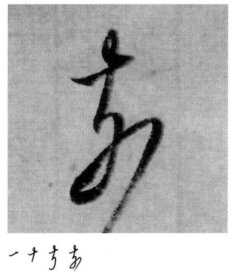

一十方亏

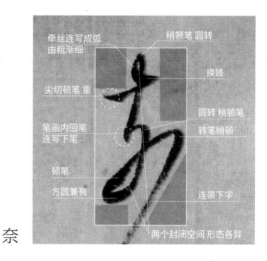

牵丝连写成弧
由粗渐细　　稍顿笔 圆转

尖切顿笔 重　　换锋

笔画内回笔
连写下笔　　圆转 稍顿笔

转笔稍顿

顿笔

方圆兼有　　连带下字

两个封闭空间形态各异

奈

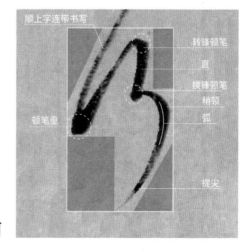

顺上字连带书写

转锋顿笔

直

换锋顿笔

稍顿

弧

顿笔重

提尖

何

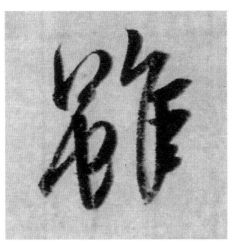

短横短 连写下笔　圆转稍顿笔　顿笔
两个动作起笔　　　　　　　　方切顿笔
换锋顿笔　　　　　　　　　　换锋 仰势
顿笔
圆转渐重　　　　　　　　　　牵丝
换锋顿笔　　　　　　　　　　三笔连写 弧度各异
转锋写提　　　　　　　　　　提尖 呼应下字
左右结构
左低右高　　　　斜　留白　正　密 稍顿
左斜右正

虽

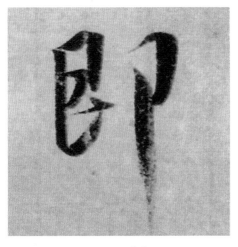

提笔再切锋顿笔写折　　　长尖入笔 由轻至重
方切顿笔　　　　　　　　换锋顿笔
牵丝　　　　　　　　　　切锋入笔
　　　　　　　　　　　　爽利用笔
提笔换锋顿笔
　　　　　　　　　　　　左右结构
　　　　　　　　　　　　左高右低
留白 左右呈"开"势

即

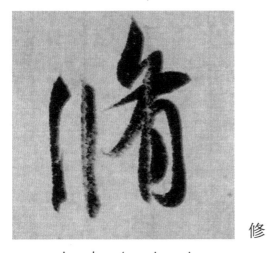

长尖入笔　　　　　尖切入笔
呼应　　　　　　　稍顿笔 呈方势
切锋入笔　　　　　密 收笔重
　　　　　　　　　内含连带之势
先弧再直　　　　　稍顿笔 圆势
提笔出尖　　　　　两笔连写
回锋顿笔　　　　　直 圆转稍顿
　　　　　　　　　钩尖呼应下字
挑尖呼应下笔　　　左中右结构
　　　　收笔稍重　左中窄右宽
　　　　　　　左弧　左中低右高

修

左右结构 左窄右宽
左低右高
换锋
切锋顿笔
直
呼应下笔
顿笔提尖
尖与下笔呼应
留白 左右呈"开"势
两个动作起笔
翻笔 连写下笔
密
圆转
弧
连写成圆
圆转
斜中有弧
翻笔
收笔稍重 呼应下笔

复

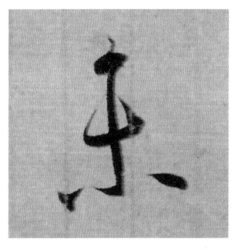 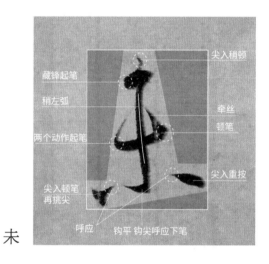

藏锋起笔
稍左弧
两个动作起笔
尖入顿笔 再挑尖
呼应
尖入稍顿
牵丝
顿笔
尖入重按
钩平 钩尖呼应下笔

未

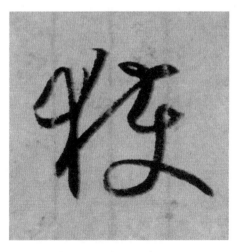

两个动作起笔
转锋顿笔
顿笔
换锋
圆转 成弧
左右结构
左窄右宽
左高右低
牵丝连左右两部分
连写成弧 方圆兼有
笔画内 回笔
稍顿
四个封闭空间 形态各异 用笔不同

获

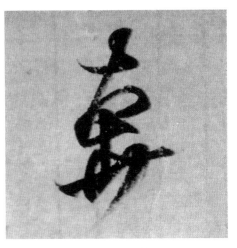

尖入渐粗　　换锋顿笔

封闭空间
形态各异

顿笔

翻笔

左弧

两个动作起笔

转锋方切顿笔

牵丝

顿笔
牵丝

顿笔

笔画内回笔

右弧

出尖爽利
呼应下字

牵丝　　密

奔

一十本有奉奔奔奔

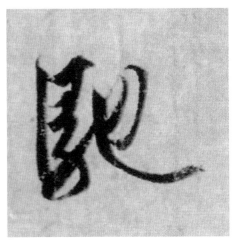

呼应上笔　　笔画内回笔 连写下笔

两个动作
起笔

尖切入笔

切锋顿笔

圆转再顿笔 圆中有方

密

顿笔写折

转锋写折

收笔稍重

逆入藏锋

直
弧 由细渐粗

顿笔再投笔出钩

圆弧 圆中有方　　稍顿

稍顿

左右结构
左窄右宽
左密右疏
左高右低

驰

丨厂尸尸月馬馬馳 馳 馳

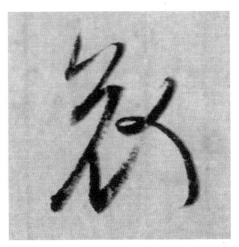

牵丝　　顿笔

换锋顿笔

逆入藏锋

收笔稍按
内含连带之势

换锋顿笔

方切顿笔

顿笔

呼应

圆弧
由细渐粗

稍顿出尖
呼应下字

连写成弧 方圆兼有

哀

亠亠亠亠京京哀

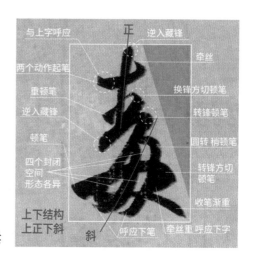

与上字呼应　正　逆入藏锋
牵丝
两个动作起笔
换锋方切顿笔
重顿笔
转锋顿笔
逆入藏锋
圆转 稍顿笔
顿笔
转锋方切顿笔
四个封闭空间形态各异
收笔渐重
上下结构上正下斜
斜　呼应下笔　牵丝重 呼应下字

毒

一十丰丰声毒毒毒

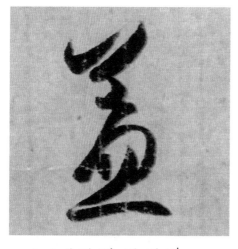

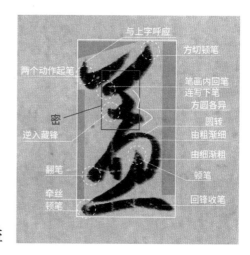

与上字呼应
方切顿笔
两个动作起笔
笔画内回笔连写下笔方圆各异
密
圆转
逆入藏锋
由粗渐细
由细渐粗
翻笔
顿笔
牵丝顿笔
回锋收笔

益

一ソ父必关关兰益益

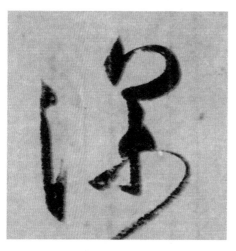

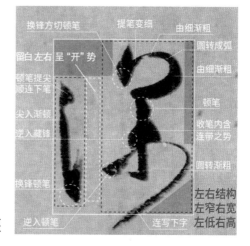

换锋方切顿笔　提笔变细　由细渐粗
圆转成弧
留白左右 呈"开"势
由细渐粗
顿笔提尖顺连下笔
顿笔
尖入渐顿
收笔内含连带之势
逆入藏锋
圆转渐粗
换锋顿笔
左右结构左窄右宽
逆入顿笔　连写下字　左低右高

深

氵氵氵泙泙深

顺上字之势连写 渐粗
牵丝连写成阙 方圆兼有
封闭空间 形态各异
呈枣核形
转锋顿笔
转锋顿笔
笔画内回笔
由粗渐细
逆入顿笔
连写下字
顿笔

奈

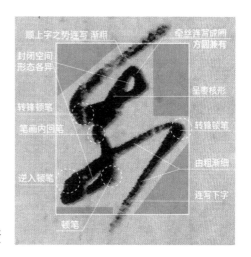

顺上字之势连写
圆转成弧
方圆兼有 弧度各异
换锋顿笔
圆转成弧
逆入顿笔

何

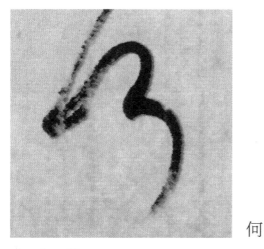

牵丝连写成弧
顿笔
顿笔
逆入藏锋
笔画内回笔
细斜直
转笔
圆转
直
连写下字
逆入藏锋

奈

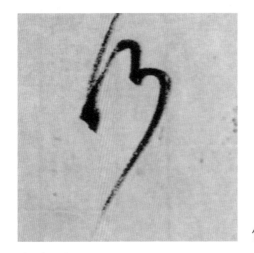

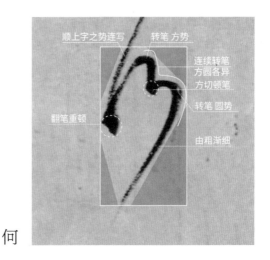

顺上字之势连写　转笔 方势

连续转笔
方圆各异

方切顿笔

翻笔重顿

转笔 圆势

由粗渐细

何

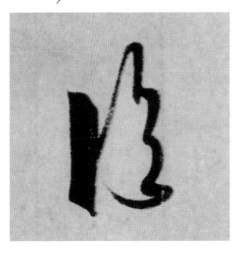

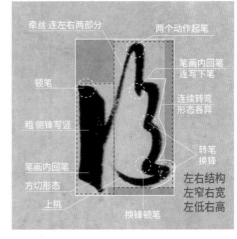

牵丝 连左右两部分　　两个动作起笔

顿笔

笔画内回笔
连写下笔

粗 侧锋写竖

连续转弯
形态各异

笔画内回笔
方切形态

转笔
换锋

上挑

换锋顿笔

左右结构
左窄右宽
左低右高

临

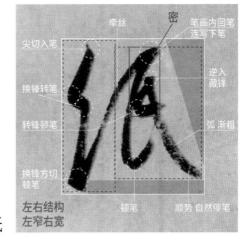

牵丝　　　密　　笔画内回笔
连写下笔

尖切入笔

换锋转笔

逆入
藏锋

转锋顿笔

弧 渐粗

换锋方切
顿笔

左右结构
左窄右宽　　顿笔　　顺势 自然停笔

纸

密
圆转顿笔
顿笔提尖
连续转弯 形态各异
方切顿笔
柳叶撇
换锋顿笔
渐粗笔画
左直右弧
回锋
提尖
笔画内回笔
连写下笔 形态各异
重按
提笔
重按再提尖
呼应下笔

感

笔画内回笔
连写下笔
牵丝连写
尖入重按
顿
笔再提笔
逆入藏锋
尖入重按
方切顿笔
构
两笔连写
细牵丝连 写成圆
渐粗
密
左右结构
左小右大
左窄右宽
顿笔
渐细 提尖 呼应下字

哽

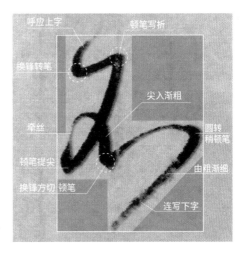

呼应上字
顿笔写折
换锋转笔
尖入渐粗
牵丝
圆转
稍顿笔
顿笔提尖
由粗渐细
换锋方切 顿笔
连写下字

不

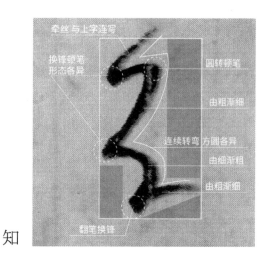

牵丝与上字连写

换锋顿笔
形态各异

圆转顿笔

由粗渐细

连续转弯　方圆各异

由细渐粗

由粗渐细

翻笔换锋

知

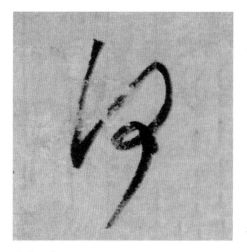

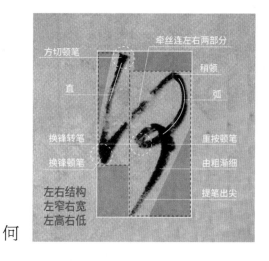

牵丝连左右两部分

方切顿笔

稍顿

直

弧

换锋转笔

重按顿笔

换锋顿笔

由粗渐细

左右结构
左窄右宽
左高右低

提笔出尖

何

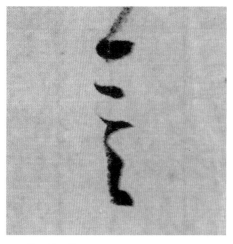

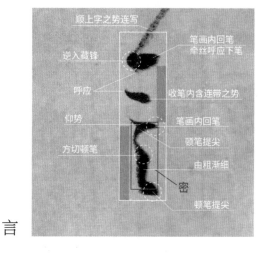

顺上字之势连写

逆入藏锋

笔画内回笔
牵丝呼应下笔

呼应

收笔内含连带之势

仰势

笔画内回笔

方切顿笔

顿笔提尖

由粗渐细

密

顿笔提尖

言

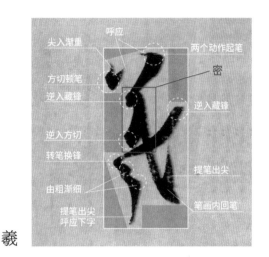

尖入渐重　　　　呼应　　　　两个动作起笔

方切顿笔　　　　　　　　　密
逆入藏锋
　　　　　　　　逆入藏锋
逆入方切
　　　　　　　　提笔出尖
转笔换锋

由粗渐细　　　　笔画内回笔

提笔出尖
呼应下字

義

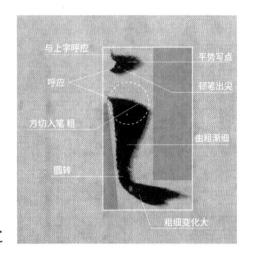

与上字呼应　　　　平势写点

呼应　　　　　　顿笔出尖

方切入笔　粗

　　　　　　　　由粗渐细

圆转

粗细变化大

之

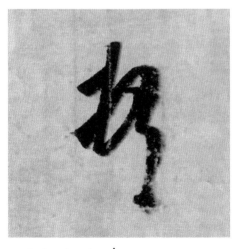

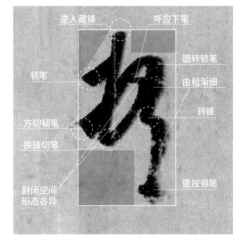

逆入藏锋　　　　呼应下笔

　　　　　　　　圆转顿笔

顿笔　　　　　　由粗渐细

方切顿笔　　　　转锋

换锋切笔

封闭空间　　　　重按顿笔
形态各异

顿首

73

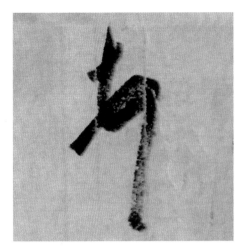

顿首

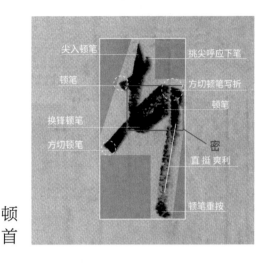

尖入顿笔　　　挑尖呼应下笔

顿笔　　　方切顿笔写折

换锋顿笔　　　顿笔

方切顿笔　　　密

直挺爽利

顿笔重按

三、《二谢帖》

【释文】二谢面未比面，迟诼良不静。羲之女爱再拜。想邰儿悉佳。前患者善。所送议当试寻省。左边剧。

此帖为墨迹纸本，纵28.7厘米5行，36字。在唐时传入日本，现存于日本皇室。此帖与《得示帖》《丧乱帖》共一纸。

《二谢帖》是王羲之所创造的最新体势的典型作品，以启首"二谢"二字而得名。该帖神采俊逸，自然洒脱，纵笔迅疾，从容而潇洒，笔法精妙，方圆兼施，时草时行，行草杂糅，大小参差，虚实相映，粗细变化丰富，极尽变化之能事，同时线条的粗细对比、轻重缓疾的快慢对比，又产生了抑扬顿挫，使节奏感强烈，结体上则多欹侧取姿，有潇洒奇宕之致，但又和谐统一，变化丰富而和谐大方。

此帖书法语言变化丰富，开头是行楷笔意的"二谢面未比面"，字比较挺，用直线条比较多。之后是行笔较快，有粗细和大小变化的"迟诼良不"，而"静""羲之女爱再拜"则完全是草书，如"羲""女""爱"三字都写得很长，第三行则是行草杂糅的"想邰儿悉佳前患者善"，整行字都很细秀，而后的"所送议"则更为草化，更简省，线条粗重的"当试寻省"与头三个字对比强烈，最后的"左边剧"用笔粗细变化更大。

此帖里我们能看到多处截笔，如"爱""再""省""边""剧"这些字中，在行笔的中间部分突然断开，就好似行笔的路线突然被截断，故名截笔。"截笔"是流行于魏晋南北朝，一直到唐朝的一种笔法。

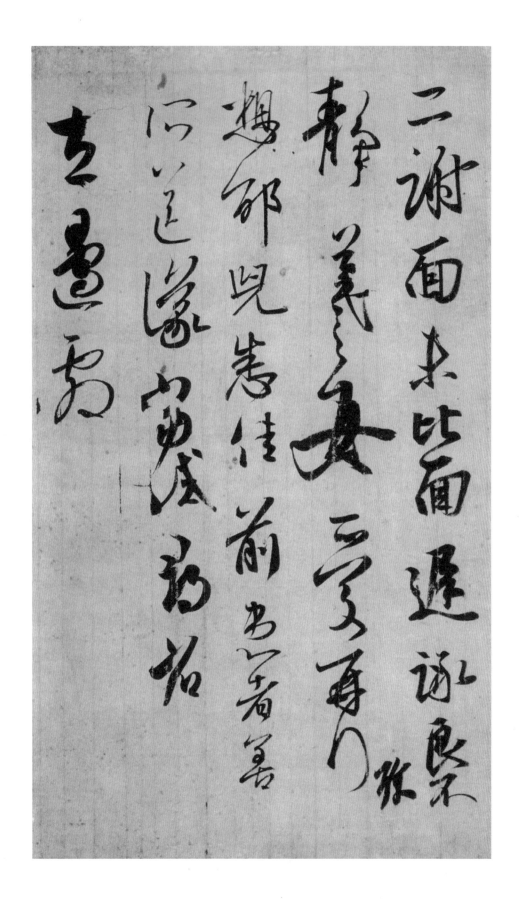

1. 单字轴线图解

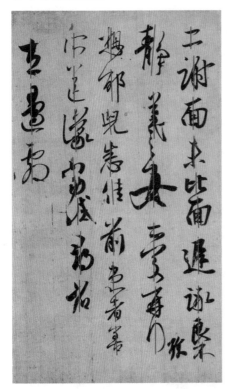

2. 单字字形与字间距图解

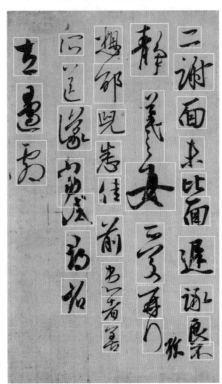

3. 行轴线与行外轮廓线图解

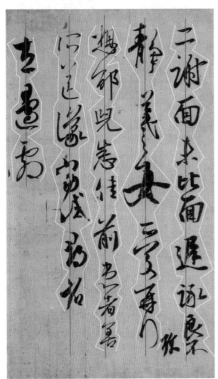

4. 字组空间与横向布白图解

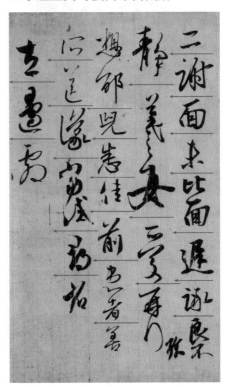

5. 逐字精讲

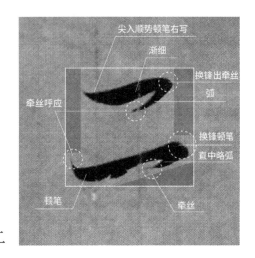

尖入顺势顿笔右写
渐细
换锋出牵丝
弧
牵丝呼应
换锋顿笔
直中略弧
顿笔
牵丝

二

`ᵃ二`

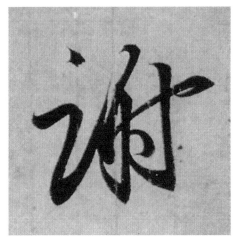

牵丝与下笔呼应
密
尖入重写斜
两个动作起笔
顿笔
牵丝
换锋顿笔
稍内敛
直
圆转成弧
弧度各异
回转起笔
换锋转笔形态各异
翻笔换锋
角度形态各异
左中右结构
左右宽中间窄

谢

`讠讠讠讠谢`

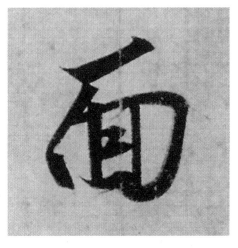

直挺爽利
顿笔挑势
牵丝呼应下笔
切锋入笔
稍向上弧
牵丝
换锋切笔
顺势切笔
自然停笔
尖入笔
牵丝呼应下字
换锋转笔
顿笔
两笔连写紧凑
顿笔
渐粗圆转
封闭空间 形态各异

面

`丶丆面面面`

尖入笔 斜写　　先斜再平

左弧　　　　顿笔挑出牵丝

尖入笔 斜写　　下斜再上斜

与上笔呼应

与上笔呼应　　重按

两个动作起笔　　提尖平出

顺势提尖 呼应下笔

未

一丆キキ未

牵丝　　　　两个动作起笔

切锋入笔　　顺势收笔

左弧　　　　直

换锋切笔　　换锋顿笔

连写下字　　由粗渐细

换锋转笔　　左右结构 左低右高

比

一匕比

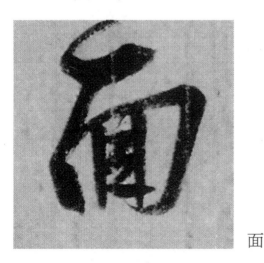

顺上字之势连写　　下斜再上斜 仰势

换锋顿笔　　翻笔 连写下笔

逆锋入笔　　两个 动作起笔

牵丝　　换锋顿笔

顺势笔画内书写　　换锋顿笔

重按顿笔　　斜直 由细渐粗

顺势停笔　　换锋转笔

圆转出尖

密

三横连写起收 转笔 牵丝各异　　牵丝

面

一丆石而而面

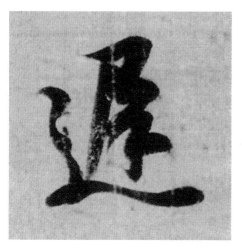

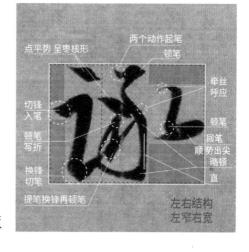

迟

ㄱ 尸 尺 屋 屋 渥 遟

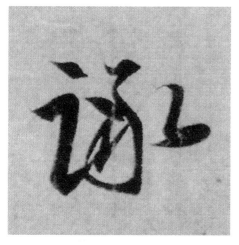

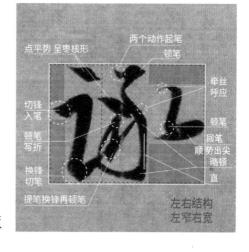

谇

讠 讷 谇 谇

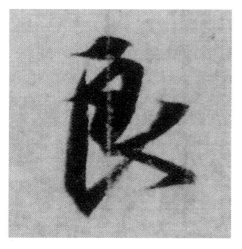

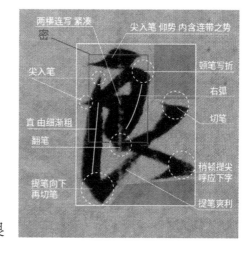

良

一 ㄅ 百 自 良 良

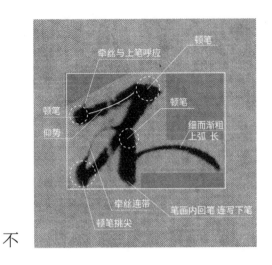

牵丝与上笔呼应　　顿笔

顿笔

顿笔
仰势

细而渐粗
上弧　长

牵丝连带

顿笔挑尖　　笔画内回笔 连写下笔

不

フ ヌ 不

逆锋入笔　顿笔挑出牵丝　笔画内回笔 连写下笔

左右结构
左宽右窄
左高右低

三横姿态
各异

牵丝连带

逆锋入笔

密

两笔连写

收笔内含
连带之势

顿笔 钩含蓄 位置高

牵丝呼应

方圆兼有
弧度各异

翻笔

牵丝连带

逆锋入笔

稍顿出尖 钩尖呼应下字

静

一 十 丰 圭 丰 青 青 静 静 静

❶

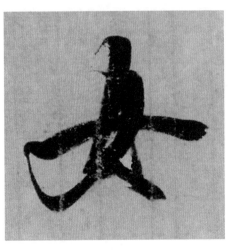

密

两个动作起笔

直挺

三个动作起笔

三个动作起笔

向上弧度较大

收笔
重按

牵丝
连带

弧度 斜度大

封闭空间
形态各异　　折角 方　　笔画内回笔出牵丝

女

ㄥ 乜 女

❶ 因排版需求，"羲"字与"女"字顺序进行了调整。

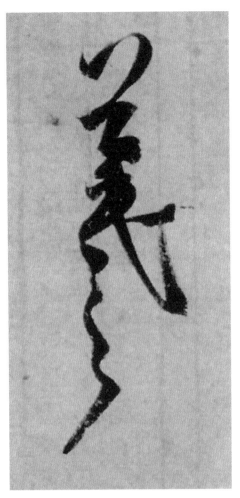

牵丝连带

两个动作起笔
换锋切笔

密

顿笔

换锋

牵丝

顿笔

由粗渐细
稍顿重按　圆

稍顿重按　方

右弧

顿笔写折

重按

平势撇

逆锋入笔

爽利提尖

顿笔出钩

略长

短

方圆兼有　弧度
长短各异

长

義之

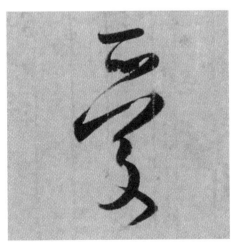

爱

两个动作起笔

牵丝连带

牵丝连带

换锋切笔

笔画内回笔尖入笔

呼应

顿笔

三笔连写顿提
顿提再顿提

密

顿笔

弧度长短各异
方圆兼有

笔画内回笔再顿笔

密

换锋
呼应下字

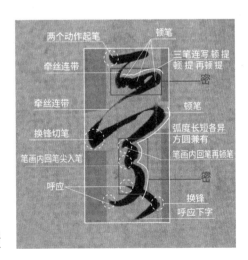

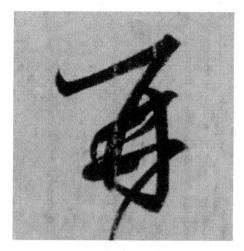

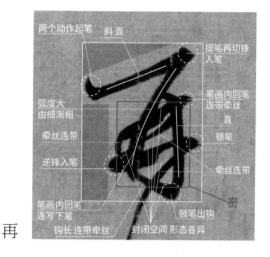

两个动作起笔　斜直

提笔再切锋入笔

弧度大
由细渐粗

笔画内回笔
连带牵丝
直

牵丝连带

顿笔

逆锋入笔

牵丝连带

笔画内回笔
连写下笔

密

钩长 连带牵丝

顿笔出钩

封闭空间 形态各异

再

フ万百再再

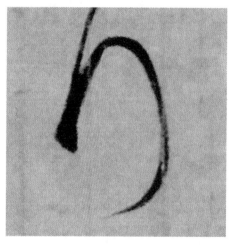

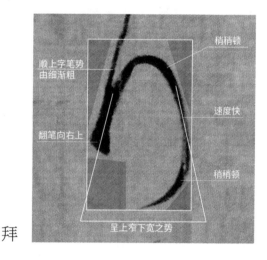

顺上字笔势
由细渐粗

稍稍顿

速度快

翻笔向右上

稍稍顿

呈上窄下宽之势

拜

丨り

牵丝连带　顿笔　两个动作起笔

上下结构
上窄下宽

稍顿笔写折

空间各异

顿笔重

两横连写

两笔连写

笔画内回笔
连写下笔

换锋顿笔

两点连写
顺势连带

稍重

逆锋入笔

牵丝连带下字

想

フオ朾相栩想想

邰

儿

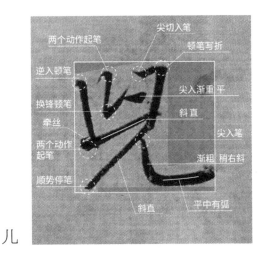

顺上字之势连写
行笔快
密
换锋顿笔
翻笔向右上
慢 稍顿笔
斜势
牵丝连带 将左右连起来

顿笔
顿笔
直
换锋顿笔
弧
左右结构
左宽右窄
左方右长
自然停笔
直势

尖切入笔
两个动作起笔
顿笔写折
逆入顿笔
尖入渐重 平
换锋顿笔
斜直
牵丝
两个动作
起笔
尖入笔
渐粗 稍右斜
顺势停笔
斜直
平中有弧

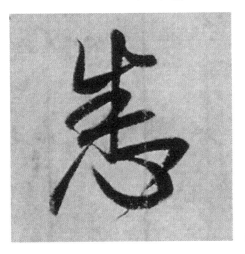

悉

尖入笔
密
逆入藏锋
由细渐粗
牵丝连带
换锋顿笔
回锋挑笔
顿笔
顺势转笔
逆入顿笔
空间各异
两点连写
顿笔
尖入渐粗
回锋稍顿
收笔稍顿
换锋挑出尖
牵丝
呼应下字

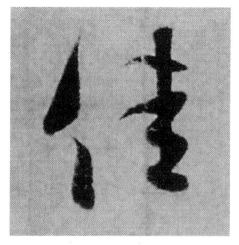

尖入重按切笔　顺势尖入笔

由粗渐细

顺势停笔

尖入笔

由细渐粗

收笔稍重按

逆入藏锋

横 下斜

三横连写
姿态各异

牵丝连带

左右结构
左窄右宽
左低右高

留白 左右呈"开"势

佳

ノイ仁什佳

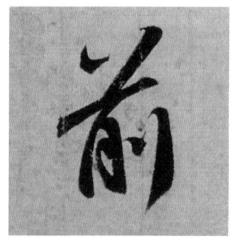

尖入渐粗

顿笔挑尖

稍顿笔

逆入切笔

牵丝连带

收笔重
内含连带之势

两个动作起笔

翻笔 连写下笔

两个动作起笔

牵丝呼应

稍重按

弧

密 顿笔提出尖

直

尖稍向左
呼应下字

前

ソソ半首前前

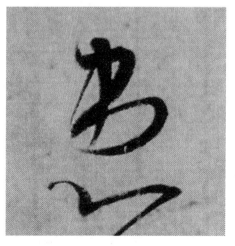

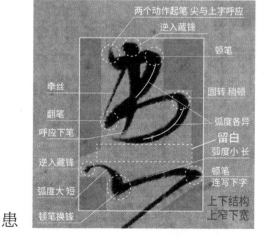

两个动作起笔 尖与上字呼应

逆入藏锋

顿笔

圆转 稍顿

弧度各异

留白

弧度小 长

顿笔
连写下字

上下结构
上窄下宽

牵丝

翻笔
呼应下笔

逆入藏锋

弧度大 短

顿笔换锋

患

フ乃串患患

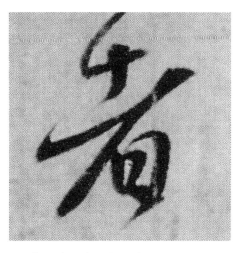

者

十土尹尹者者

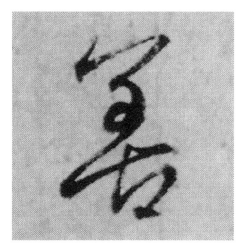

善

丷乡至苇善

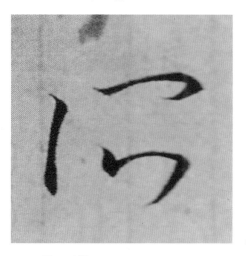

所

丨厂厅

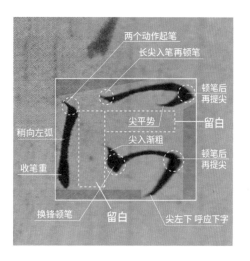

所

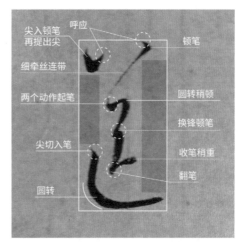

尖入顿笔再提出尖　呼应　顿笔

细牵丝连带

两个动作起笔　圆转稍顿

换锋顿笔

尖切入笔　收笔稍重

翻笔

圆转

送

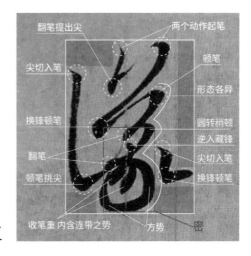

翻笔提出尖　两个动作起笔

尖切入笔　顿笔

换锋顿笔　形态各异

圆转稍顿

逆入藏锋

翻笔　尖切入笔

顿笔挑尖　换锋顿笔

收笔重 内含连带之势　方势　密

议

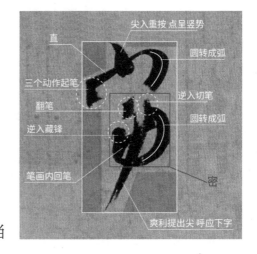

尖入重按 点呈竖势

直　圆转成弧

三个动作起笔

逆入切笔

翻笔　圆转成弧

逆入藏锋

笔画内回笔　密

爽利提出尖 呼应下字

当

试

逆入切笔　牵丝　侧锋写点　密
上挑牵丝连写
顿笔　　　　　　　　　　　逆入切笔
留白　　　　　　　　　　　换锋切笔
尖入
重按　　　　　　　　　　　收笔稍停
翻笔写横　　　　弧度一致　左右结构
向笔画内回笔再提笔　　　　左窄右宽
　　　　　　　　　　　　　左小右大

一ノレ戊戌試試試

寻

长尖入笔 平势写横　三横姿态各异 空间大小不同
顿笔　　　　　　　　　　切锋入笔
下弧　　　　　　　　　　顿笔写折
牵丝　　　　　　　　　　先上提再顿笔
上弧　　　　　　　　　　笔画内回笔
　　　　　　　　　　　　弧圆
翻笔向右上写　　　　　　留白
　　　　　直　　　　　　顿笔提尖
　　　　　　　密

フコ子弓寻寻

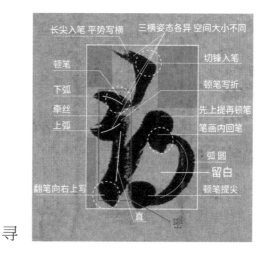

省

尖入重按写点　呼应
　　　　　　　　　　两个动作
　　　　　　　　　　起笔
速度快
爽利　　　　　　　　尖入渐重
　　　　　　　　　　圆转
两个动作　　　　　　由细渐粗
起笔　　　　　　　　圆弧
斜度　　　　　　　　稍顿笔
有变化
　　　　翻笔向右上渐细

丶ソ少省省

左

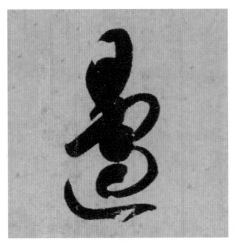

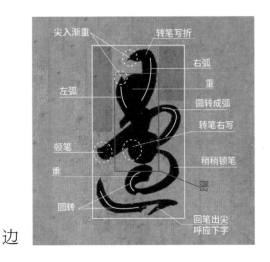

顿笔侧锋 向右爽利书写
粗重

顿笔

提笔出尖

直
弧

直笔

稍提再转笔

翻笔

由粗渐细

弧

顿笔渐粗

边

尖入渐重

转笔写折

左弧

右弧

重

圆转成弧

转笔右写

顿笔
重

稍稍顿笔

密

圆转

回笔出尖
呼应下字

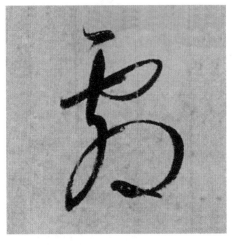

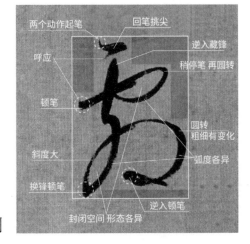

两个动作起笔

回笔挑尖

逆入藏锋

呼应

稍停笔 再圆转

顿笔

圆转
粗细有变化

斜度大

弧度各异

换锋顿笔

逆入顿笔

封闭空间 形态各异

剧

四、《得示帖》

【释文】得示，知足下犹未佳，耿耿。吾亦劣劣。明日出乃行，不欲触雾故也。迟散。王羲之顿首。

此帖为墨迹纸本，纵28.7厘米，共4行，计30字。此帖与《二谢帖》《丧乱帖》共一纸，唐代传入日本，现存于日本皇室。

《得士帖》的内容为生活琐事，是王羲之的行草作品。书写风格雄秀兼备，时放时收，时而简为草，时而繁为行，时而字字独立，时而连字成片，笔画有紧凑之感，结字似斜还正，随势赋形，墨色轻重，虚实相生。纵观通篇，强弱相参，数字草书，不仅体现了字势的结构美，还增加了动感变化。

此帖以"明""雾"等几个较大的字为核心，也使我们以这几个字为中心向四周扫视。第一行"知足下"与结尾"羲之顿首"相呼应，从楷化的"示"字到一组草字"知足下"，再到此行尾，从楷到草再到行；第二行则由一组草字"吾亦劣劣"始，到行楷"明日出"，再到一组草书"乃行"，则是从草到行再到草；第三行除楷、行、草的变化外，有非常明显的轻重、粗细对比。通篇自然的断连关系，富于动感，而独立的单字，则动中取静。

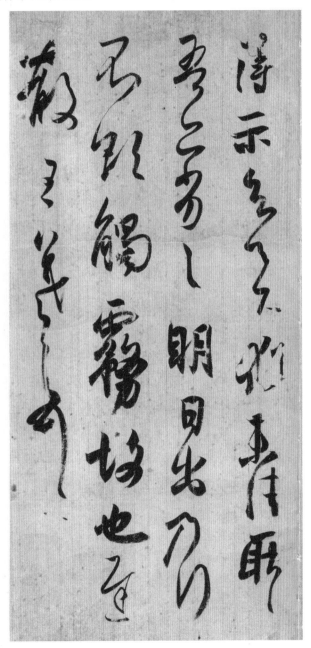

1. 单字轴线图解

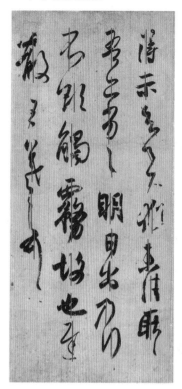

2. 单字字形与字间距图解

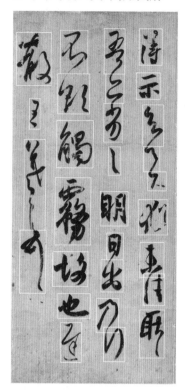

3. 行轴线与行外轮廓线图解

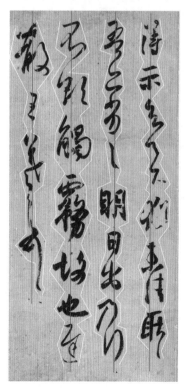

4. 字组空间与横向布白图解

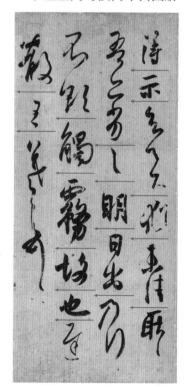

5. 逐字精讲

得

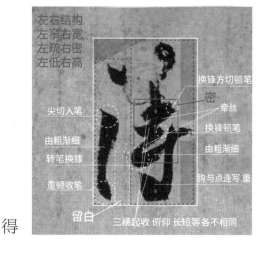

左右结构
左窄右宽
左疏右密
左低右高

尖切入笔

由粗渐细

转笔换锋

重顿收笔

留白

换锋方切顿笔

密

牵丝

换锋顿笔

由粗渐细

钩与点连写 重

三横起收 俯仰 长短等各不相同

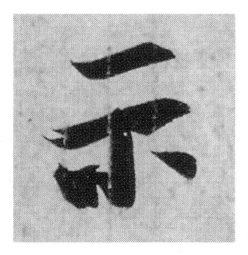

示

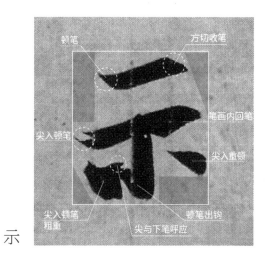

顿笔

方切收笔

尖入顿笔

笔画内回笔

尖入重顿

尖入顿笔
粗重

尖与下笔呼应

顿笔出钩

知

斜

方切顿笔

笔画内回笔

转笔换锋

圆转

换锋顿笔
形态各异

换锋顿笔

连续转笔
方圆兼有
形态各异

牵丝连写下字

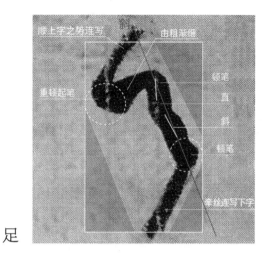

顺上字之势连写　由粗渐细

重顿起笔

顿笔
直
斜
顿笔

牵丝连写下字

足

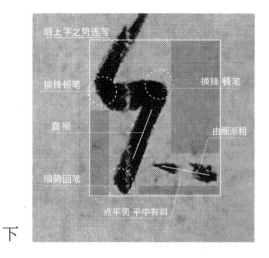

顺上字之势连写

换锋顿笔　　换锋顿笔

直挫

顺势回笔　　由细渐粗

点平势 平中有斜

下

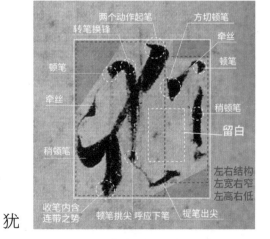

两个动作起笔　方切顿笔
转笔换锋　　　牵丝
顿笔　　　　　　顿笔

牵丝

稍顿笔

留白

稍顿笔

收笔内含　　　　　左右结构
连带之势　　　　　左宽右窄
顿笔挑尖 呼应下笔 提笔出尖　左高右低

犹

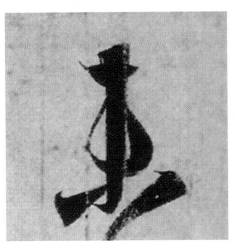

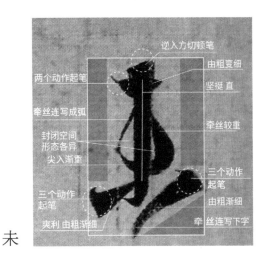

逆入方切顿笔
由粗变细
两个动作起笔
坚挺 直
牵丝连写成弧
牵丝较重
封闭空间
形态各异
尖入渐重
三个动作
起笔
三个动作
起笔
由粗渐细
夹利 由粗渐细
牵丝连写下字

未

一乙才未未

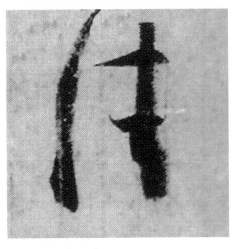

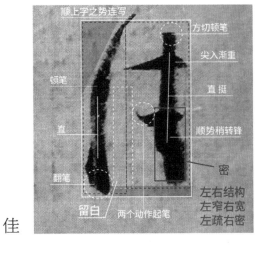

顺上字之势连写
方切顿笔
尖入渐重
顿笔
直 挺
直
顺势稍转锋
密
翻笔
左右结构
左窄右宽
左疏右密
留白　两个动作起笔

佳

丿亻仁什佳

两个动作起笔
逆入藏锋
密
直
弧
笔画内回笔
连写牵丝
顿笔
两横分割出
不同的空间
换锋
弧
直
顿笔
顿笔
代重文"耿"字

耿
耿

一丁下斤斤耳耳耵耻耿

顿笔

密

顿笔

牵丝

逆入藏锋

翻笔

转笔 形态各异
粗细 长度
弧度等各不相同

密

牵丝连写下字

吾

了 子 了 弓 �5

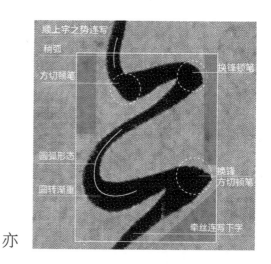

顺上字之势连写

稍弧

方切顿笔

圆弧形态

圆转渐重

换锋顿笔

换锋
方切顿笔

牵丝连写下字

亦

丶 丶 乙 己

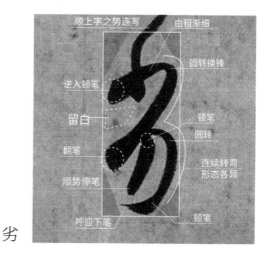

顺上字之势连写

由粗渐细

逆入顿笔

留白

翻笔

顺势停笔

呼应下笔

圆转换锋

顿笔

圆转

连续转弯
形态各异

顿笔

劣

丶 少 劣 劣

劣

`乚 （重文符号，代表上一字）

尖入渐重 斜
提笔换锋 直写
直
转笔
渐重

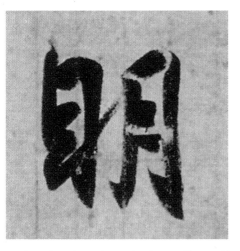

明

左右结构
左右基本等宽
左高右低
稍外拓
顿笔
两横连写
收笔稍顿
牵丝
密
换锋
方切顿笔
方切顿笔 写折
顿笔
间距各异 顿笔再出尖 呼应下笔 形态各异
顿笔写折
两横各异
稍内敛
间距各异

丨冂日身朙明明朙

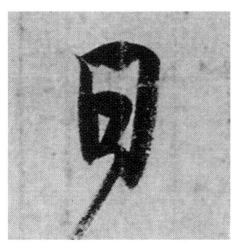

日

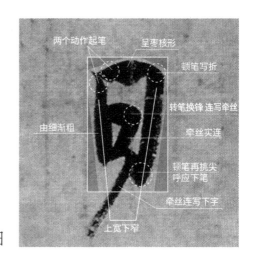

两个动作起笔 呈枣核形
顿笔写折
转笔换锋 连写牵丝
由细渐粗
牵丝实连
顿笔再挑尖 呼应下笔
牵丝连写下字
上宽下窄

丨冂日日

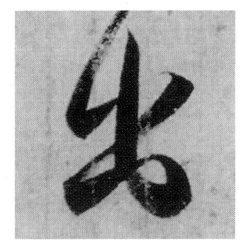

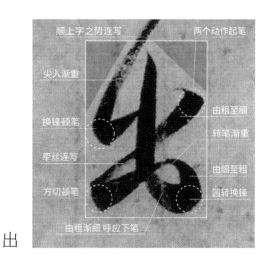

出

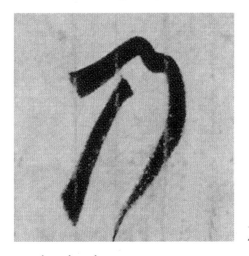

乃

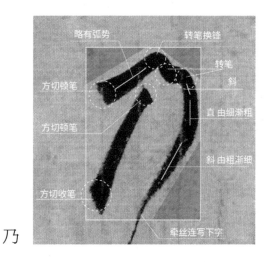

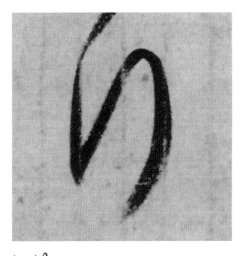

行

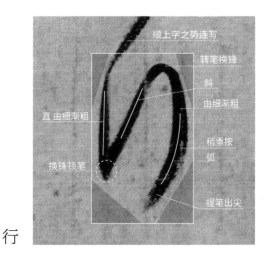

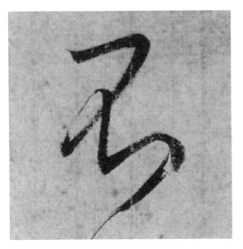

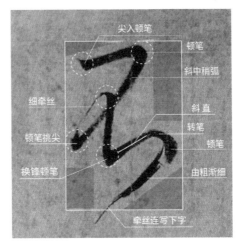

尖入顿笔
顿笔
斜中稍弧
细牵丝
斜直
转笔
顿笔挑尖
顿笔
换锋顿笔
由粗渐细
牵丝连写下字

不

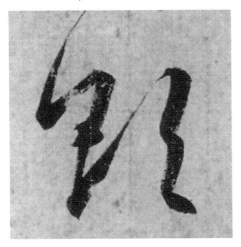

顺上字牵丝连写
换锋 方切顿笔
呼应
由细渐粗
斜直
三个动作起笔
换锋顿笔
细牵丝
提笔再顿笔
斜挺
左右结构
左宽右窄
左高右低
顿笔
换锋顿笔
留白

欲

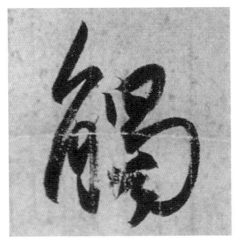

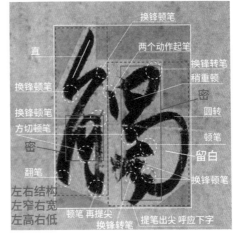

换锋顿笔
直
两个动作起笔
换锋转笔
稍重顿
换锋顿笔
密
换锋顿笔
圆转
方切顿笔
顿笔
密
留白
翻笔
换锋顿笔
左右结构
左窄右宽
左高右低
顿笔 再提尖
提笔出尖 呼应下字
换锋转笔

触

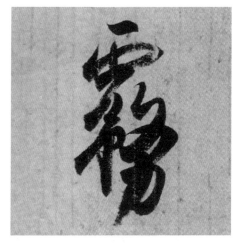

雾

尖入渐重
换锋顿笔
方切顿笔
略有弧度
逆入顿笔
由细渐粗
略弧　翻笔
笔画内回笔
爽利

尖入顿笔　收笔 内含连带之势
换锋顿笔 形态各异
两个动作起笔
顿笔
圆转 顿笔 形态 各异
密
逆入藏锋
密
顿笔

雾

故

顿笔　正　留白　呼应　斜
笔画内 回笔
转笔
弧度各异
稍顿笔
由粗渐细
密
两个动 作起笔
换锋 方切顿笔
尖与下字呼应
牵丝连写成弧
左右结构
左右基本等宽
左正右斜

也

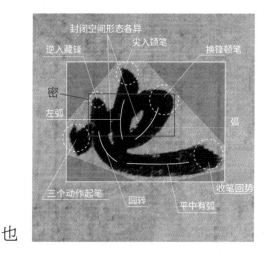

封闭空间形态各异
逆入藏锋　尖入顿笔　换锋顿笔
密
左弧
弧
三个动作起笔　圆转　平中有弧　收笔回势

98

尖入重顿笔　　转笔捭锋

斜中有弧

笔画内回笔

由粗渐细

转笔换锋　　　　　　　换锋顿笔

顿笔

呼应

换锋顿笔

圆转　　　　　　　收笔回势带出牵丝

平直

迟

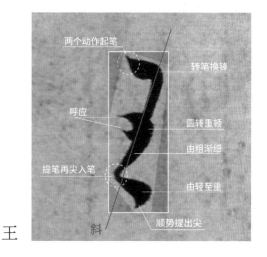

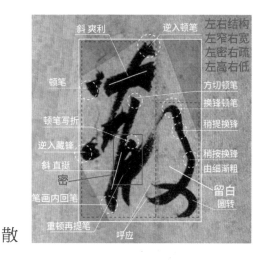

斜爽利　　　　逆入顿笔

左右结构
左窄右宽
左密右疏
左高右低

顿笔

方切顿笔

顿笔写折　　　　　　换锋顿笔

逆入藏锋　　　　　　稍提换锋

斜 直挺

密　　　　　　　　稍按换锋

由细渐粗

笔画内回笔

留白

圆转

重顿再提笔　　呼应

散

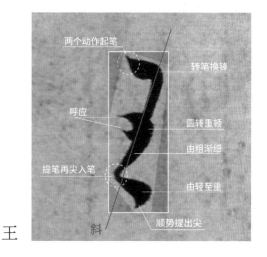

两个动作起笔

转笔换锋

呼应

圆转重顿

由粗渐细

提笔再尖入笔

由轻至重

斜　　顺势提出尖

王

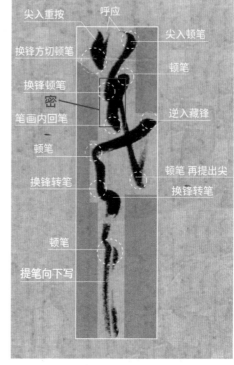

尖入重按　　呼应

换锋方切顿笔　　　　尖入顿笔

换锋顿笔　　　　顿笔

密

笔画内回笔　　　　逆入藏锋

顿笔

换锋转笔　　　　顿笔 再提出尖

换锋转笔

顿笔

提笔向下写

義之

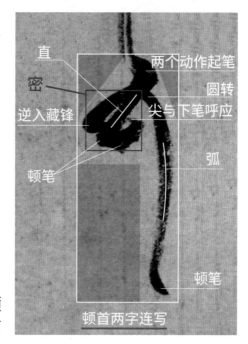

直　　　　两个动作起笔

密　　　　圆转

逆入藏锋　　　　尖与下笔呼应

顿笔　　　　弧

顿笔

顿首两字连写

顿首

五、《频有哀祸帖》

【释文】频有哀祸,悲摧切割,不能自胜,奈何奈何,省慰增感。

此帖为摹本,纸本,纵24.8厘米,3行,20字,行草书。唐时传入日本,现存于日本皇室。与《孔侍中帖》《忧悬帖》共一纸,总称为《孔侍中帖》或《九月十七日帖》。

《频有哀祸帖》记述了哀祸频有、悲摧不已的心情,是王羲之的行草作品。书写风格沉雄劲健,大气疏朗,跳宕流纵,点画时方时圆,刚柔相济,结字长短、方圆、大小、宽窄、欹侧各异,通篇时行时草,时断时连,疏密匀停,静中有动,动中有静,将悲痛的伤感之情付诸笔端。

此帖首行字字独立,靠单字的距离调节疏密;第二行"不能自""奈何奈"连写,形成四个字组;第三行"何""省慰"连写,"增""感"两字为独立的单字。三行的距离关系,有单字,有字组,有行有草,有断有连,动静相生。精品细读此帖的细节,还可以发现,"祸""悲""摧""切"四字均有竖画,却形态各异;左右结构的"频""祸""摧""能""胜""增"几字中宫较疏阔,而"割"字左右紧凑。

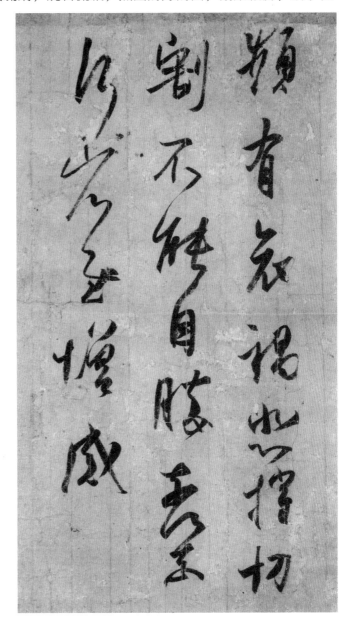

1. 单字轴线图解

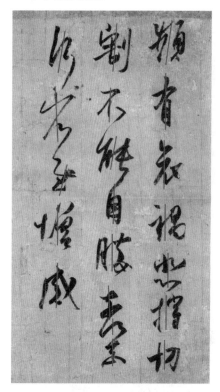

2. 单字字形与字间距图解

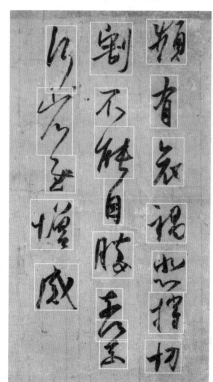

3. 行轴线与行外轮廓线图解

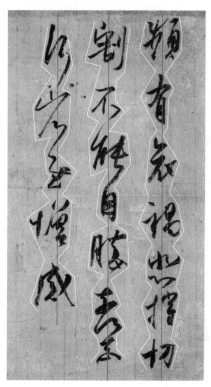

4. 字组空间与横向布白图解

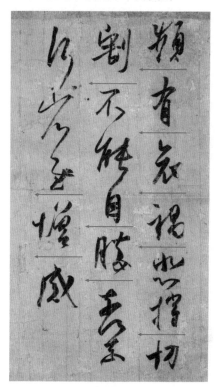

5. 逐字精讲

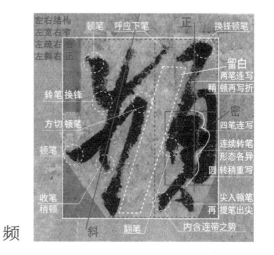

频

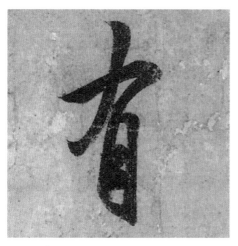

有

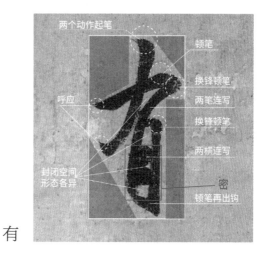

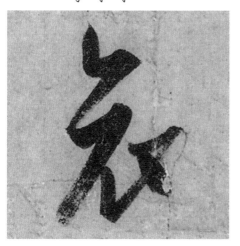

哀

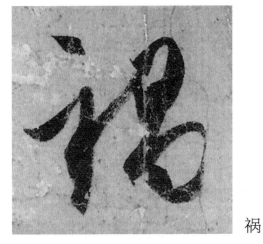

祸

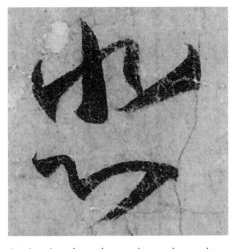

悲

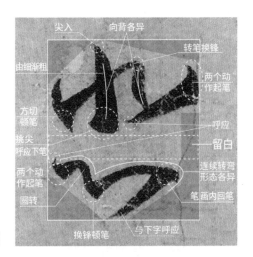

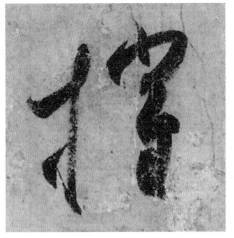

摧

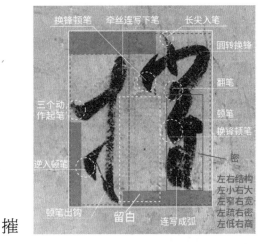

切

逆入藏锋　顿笔
左右结构
左高右低
左右基本等宽
换锋顿笔
由粗至细
三个动作起笔
钩尖呼应下笔
顿笔
再提笔出尖
上细下粗重
留白　撇粗重

一 十 扣 切

割

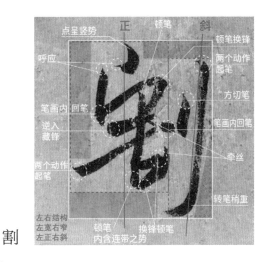

点呈竖势　正　顿笔　斜
顿笔换锋
呼应
两个动作起笔
方切笔
笔画内 回笔
逆入藏锋
笔画内回笔
牵丝
两个动作起笔
转笔稍重
左右结构
左宽右窄
左正右斜
顿笔　换锋顿笔
内含连带之势

丶 宀 宀 宀 宀 害 害 割

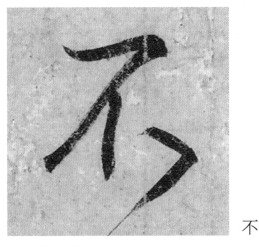

不

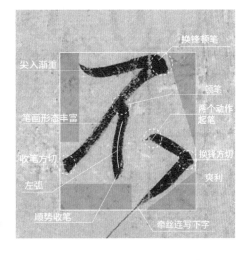

换锋顿笔
尖入渐重
顿笔
两个动作起笔
笔画形态丰富
收笔方切
换锋方切
左弧
爽利
顺势收笔
牵丝连写下字

一 丆 不 不

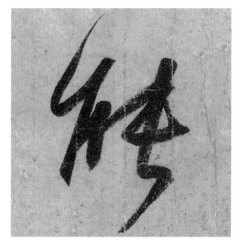

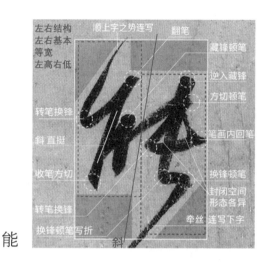

左右结构　顺上字之势连写　翻笔
左右基本　　　　　　　　藏锋顿笔
等宽
左高右低　　　　　　　　逆入藏锋
　　　　　　　　　　　　方切顿笔
转笔换锋
斜　直挺　　　　　　　　笔画内回笔
收笔方切
　　　　　　　　　　　　换锋顿笔
转笔换锋　　　　　　　　封闭空间
　　　　　　　　　　　　形态各异
换锋顿笔写折　　　　　　牵丝　连写下字
　　　　　　　　斜

能

ソソケケ钅钅钅锋

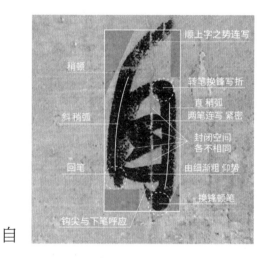

　　　　　　　　　　　顺上字之势连写
稍顿
　　　　　　　　　　　转笔换锋写折

　　　　　　　　　　　直 稍弧
斜稍弧　　　　　　　　两笔连写 紧密

　　　　　　　　　　　封闭空间
　　　　　　　　　　　各不相同
回笔
　　　　　　　　　　　由细渐粗 仰势

　　　　　　　　　　　换锋顿笔

钩尖与下笔呼应

自

丨ŕ自自

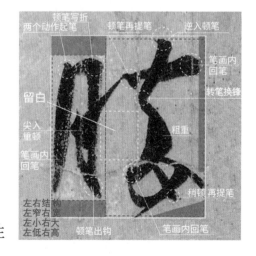

顿笔写折　　　　　　顿笔再提笔　　逆入顿笔
两个动作起笔

　　　　　　　　　　　　　　　　笔画内
　　　　　　　　　　　　　　　　回笔

留白　　　　　　　　　　　　　　转笔换锋

尖入
重顿　　　　　　　　　　　　　　粗重
笔画内
回笔

　　　　　　　　　　　　　　　稍顿再提笔

左右结构
左窄右宽
左小右大　顿笔出钩　　　　笔画内回笔
左低右高

胜

丨刀月用胩胩胖胖胜胜

106

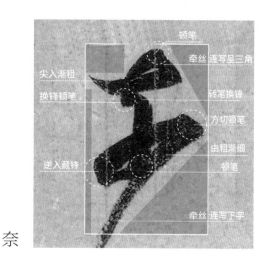

顿笔　牵丝 连写呈三角　尖入渐粗　换锋顿笔　转笔换锋　方切顿笔　由粗渐细　顿笔　逆入藏锋　牵丝 连写下字

奈

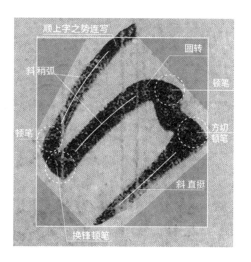

顺上字之势连写　圆转　斜峭弧　顿笔　顿笔　方切顿笔　斜直挺　换锋顿笔

何

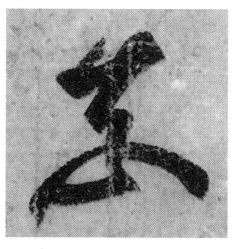

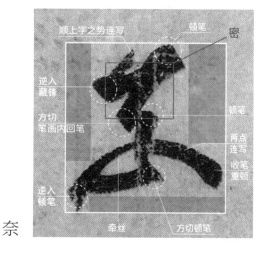

顺上字之势连写　顿笔　密　逆入藏锋　方切笔画内回笔　顿笔　两点连写　收笔重顿　逆入顿笔　牵丝　方切顿笔

奈

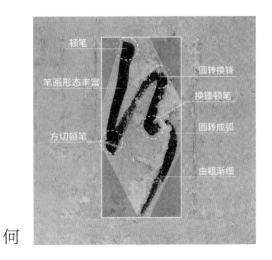

顿笔

圆转换锋

笔画形态丰富

换锋顿笔

圆转成弧

方切顿笔

由粗渐细

何

ⅠⅣ阝

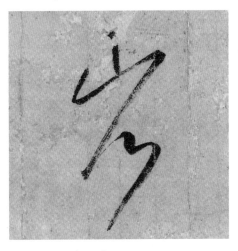

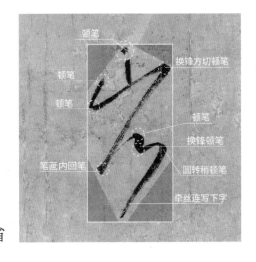

顿笔

顿笔

换锋方切顿笔

顿笔

顿笔

换锋顿笔

笔画内回笔

圆转稍顿笔

牵丝连写下字

省

Ⅰ山少少少岁

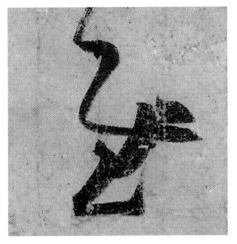

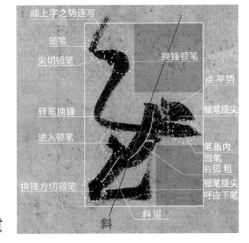

顺上字之势连写

顿笔

换锋顿笔

尖切顿笔

点平势

转笔换锋

顿笔提尖

逆入顿笔

笔画内
回笔
右弧 粗
顿笔提尖
呼应下笔

换锋方切顿笔

斜挺

斜

慰

Ⅰ乙丑尹尉尉

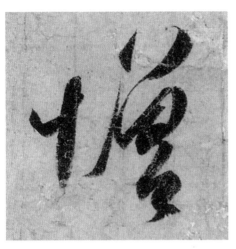

增

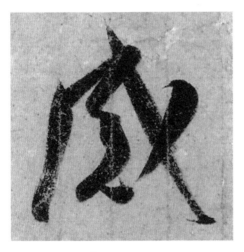

感

六、《孔侍中帖》

　　【释文】九月十七日羲之报：且因孔侍中信书，想必至。不知领军疾后问。

　　此帖为摹本，纸本，纵24.8厘米，3行，25字，行草书。唐时传入日本，现存于日本皇室。此帖与《频有哀祸帖》《忧悬帖》共一纸，总称为《孔侍中帖》或《九月十七日帖》。

　　《孔侍中帖》是王羲之写给从弟王洽的一封书信，是王羲之的行草作品。书写风格厚重沉着，疏密匀停，用笔虽还略有篆隶的感觉，但已具备浓厚的"今妍"；通篇字字独立，重心却不在一条中心线上，一行之内字与字左右错位、前倾后仰，轻重、粗细的对比明显，虚实相生，动静相宜，似欹反正，在活泼的行草笔意中带有凝重之感。

　　此帖首行的每个字都很紧密、厚重而精致，"日""且"两字尤其紧密、厚重，"九月""报"三字相对疏阔；第二行有行有草，字与字左右错位、前倾后仰，摆动之姿明显；第三行从上至下有由左向右的移动，行书"领军"两字较密而重，草书"后问"两字疏而轻。通篇来看，左右结构的"报""孔""侍""信""领""后"中宫较疏阔，独体字"日""且""必""至"则紧密粗重。需要注意的是：帖中草书"想"字不是简化字"杰"，草书"疾"字不是简化字"庆"。

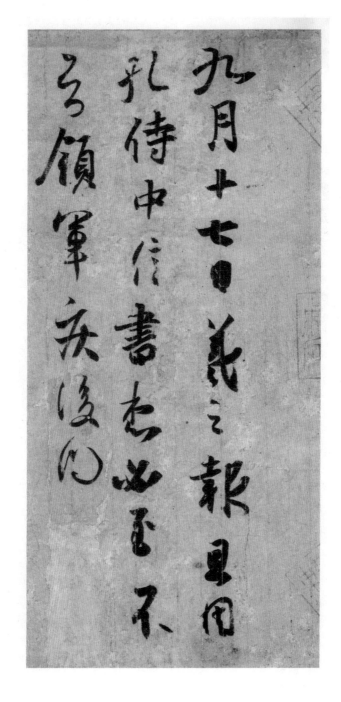

1. 单字轴线图解

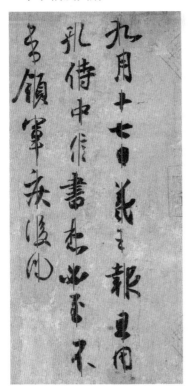

2. 单字字形与字间距图解

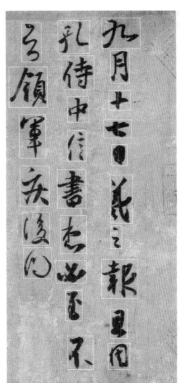

3. 行轴线与行外轮廓线图解

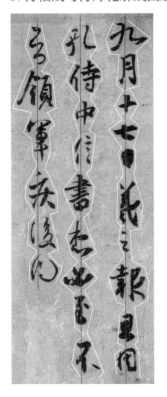

4. 字组空间与横向布白图解

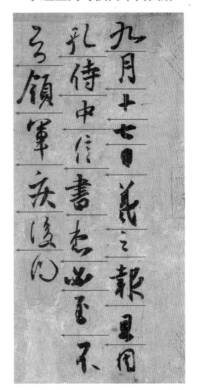

5. 逐字精讲

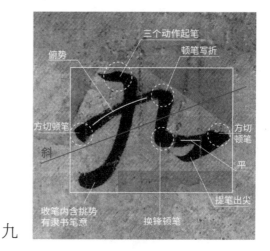

三个动作起笔

俯势

顿笔写折

方切顿笔

方切顿笔

斜

平

收笔内含挑势
有隶书笔意

提笔出尖

换锋顿笔

九

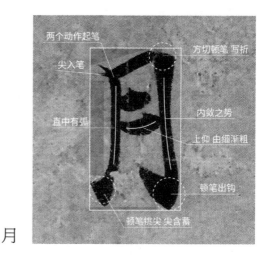

两个动作起笔

尖入笔

方切顿笔 写折

直中有弧

内敛之势

上仰 由细渐粗

顿笔出钩

顿笔挑尖 尖含蓄

月

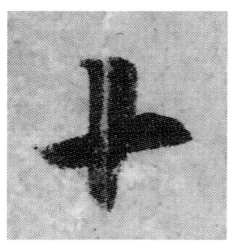

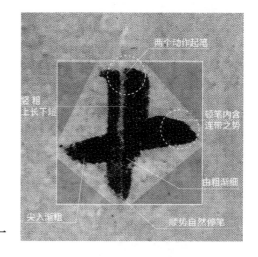

两个动作起笔

竖 粗
上长下短

顿笔内含
连带之势

由粗渐细

尖入渐粗

顺势自然停笔

十

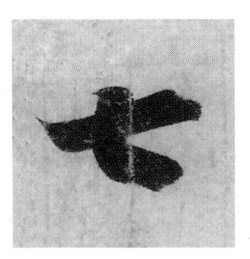

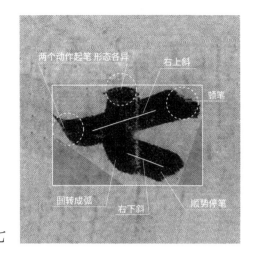

两个动作起笔 形态各异
右上斜
顿笔
圆转成弧
右下斜
顺势停笔

七

一 七

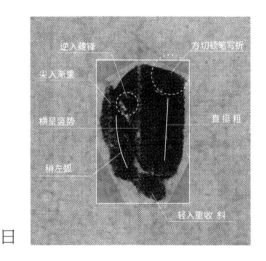

逆入藏锋
方切顿笔写折
尖入渐重
横呈竖势
直挺粗
稍左弧
转入重收 料

日

｜ 刀 日

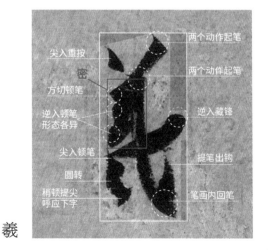

尖入重按
两个动作起笔
密
两个动作起笔
方切顿笔
逆入顿笔 形态各异
逆入藏锋
尖入顿笔
提笔出钩
圆转
稍顿提尖 呼应下字
笔画内回笔

羲

 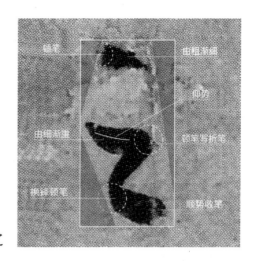

之

、之

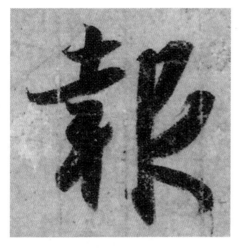 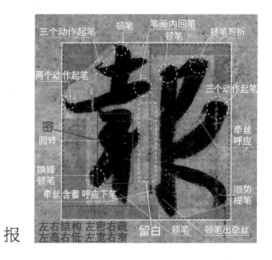

报

一十土圭耂赤剌郣郣報

且

丨门日旦

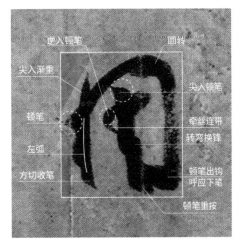

因

1 冂 冂 因

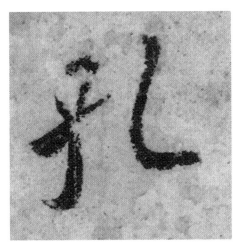

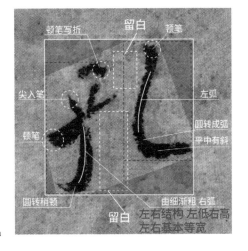

孔

了 子 孔

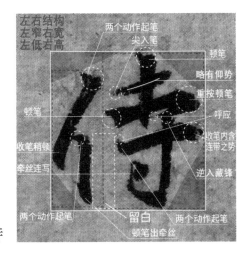

侍

亻 亻 什 件 侍 侍

中

两个动作起笔　由粗渐细
尖切入笔　顿笔写折
长尖入笔　斜粗
直中有弧　重按顿笔
牵丝
空间各异
顺势停笔

中

丨冂冂中

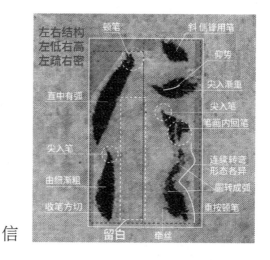

信

左右结构
左低右高
左疏右密

顿笔　斜侧锋用笔
仰势
直中有弧　尖入渐重
尖入笔
笔画内回笔
尖入笔　连续转变
由细渐粗　形态各异
圆转成弧
收笔方切　重按顿笔

留白　牵丝

信

亻亻亻信

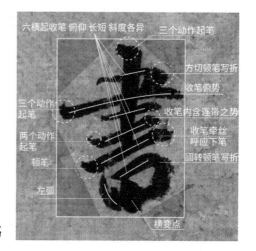

书

六横起收笔 俯仰 长短 斜度各异　三个动作起笔
方切顿笔写折
收笔俯势
三个动作
起笔　收笔内含连带之势
两个动作　收笔牵丝
起笔　呼应下笔
顿笔　圆转顿笔写折
左弧
横变点

书

乛乛尹彐尹聿書書書

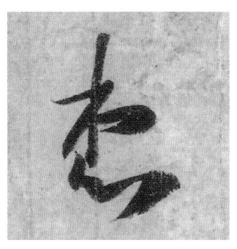

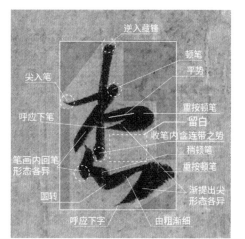

逆入藏锋
顿笔
平势
尖入笔
重按顿笔
呼应下笔
留白
收笔内含连带之势
稍顿笔
笔画内回笔
形态各异
重按顿笔
渐提出尖
形态各异
圆转
呼应下字
由粗渐细

想

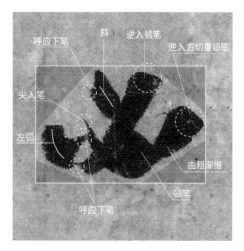

呼应下笔
斜
逆入顿笔
逆入方切重顿笔
尖入笔
左弧
由粗渐细
呼应下笔
顿笔

必

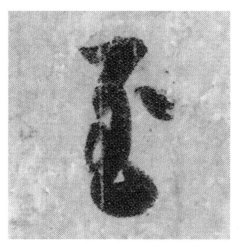

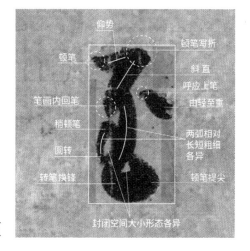

仰势
顿笔写折
顿笔
斜直
呼应上笔
笔画内回笔
由轻至重
稍顿笔
两弧相对
长短粗细
各异
圆转
转笔换锋
顿笔提尖
封闭空间大小形态各异

至

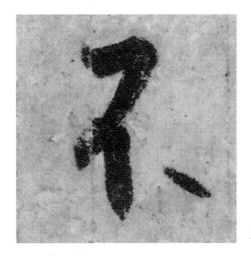

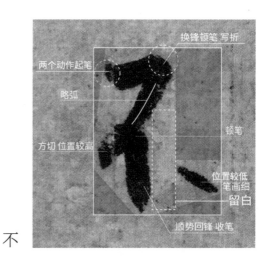

换锋顿笔 写折

两个动作起笔

略弧

顿笔

方切 位置较高

位置较低
笔画细
留白

顺势回锋 收笔

不

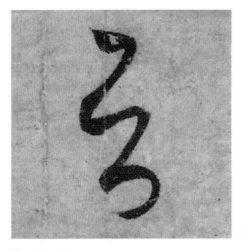

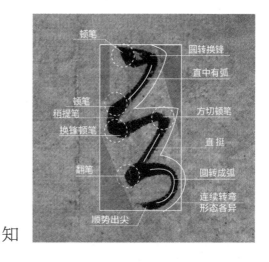

顿笔

圆转换锋

直中有弧

顿笔
稍提笔

方切顿笔

换锋顿笔

直挺

翻笔

圆转成弧

连续转弯
形态各异

顺势出尖

知

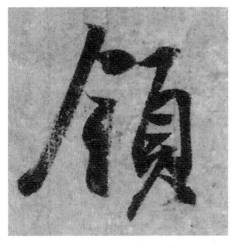

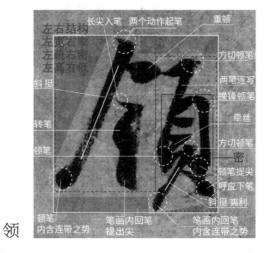

左右结构
左高右窄
左疏右密
左高右低

长尖入笔 两个动作起笔

重顿

方切顿笔

两笔连写

斜挺

换锋顿笔

牵丝

转笔

方切顿笔
密

顿笔

顿笔提尖
呼应下笔

顿笔
内含连带之势
提出尖

笔画内回笔
提出尖

斜挺
爽利

笔画内回笔
内含连带之势

领

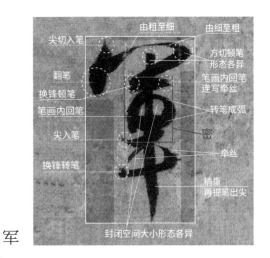

由粗至细　由细至粗
尖切入笔
方切顿笔
形态各异
翻笔
笔画内回笔
换锋顿笔
连写牵丝
笔画内回笔
转笔成弧
尖入笔
密
换锋转笔
牵丝
稍重
再提笔出尖
封闭空间大小形态各异

军

丨 冖 冎 冖 宮 官 宣 冝 軍

尖切顿笔 再提尖
呼应
翻笔
三个动作起笔
逆入藏锋
斜挺
两个动作起笔
笔画内回笔
顿笔提尖
尖入顿笔写点
两横起收笔 长短 俯仰各异

疾

丶 亇 疒 疞 疾

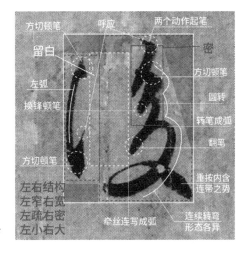

方切顿笔　呼应　两个动作起笔
留白
密
左弧
方切顿笔
换锋顿笔
圆转
转笔成弧
翻笔
方切顿笔
重按内含
连带之势
左右结构
左窄右宽
左疏右密
左小右大
牵丝连写成弧
连续转弯
形态各异

后

丨 丨 庌 沴 後

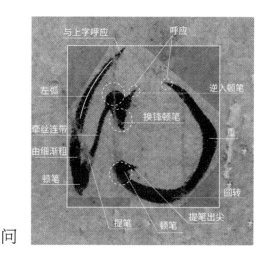

问

与上字呼应　呼应
左弧　逆入顿笔
换锋顿笔
牵丝连带　重
由细渐粗
顿笔　圆转
提笔　顿笔　提笔出尖

七、《忧悬帖》

【释文】忧悬不能须臾忘心，故旨遣取消息。羲之报。

此帖为摹本，纸本，纵24.8厘米，3行，17字，行草书。唐时传入日本，现存于日本皇室。此帖与《频有哀祸帖》《孔侍中帖》共一纸，总称为《孔侍中帖》或《九月十七日帖》。

《忧悬帖》是王羲之的行草作品。书写风格大气厚重，雄奇奔放，通篇有行有草，有断有连，结字长短、大小、宽窄、欹侧各异。首行开始的"忧悬"两字，倾侧的方向不同，错位较大，却不影响行气，在稳重中平添生动，加强了灵动感，"不能"两字细牵丝相连，形成字组，"忘心"两字顾盼呼应；第二行"旨遣"两字粗牵丝相连，形成字组，"取消息"三字粗重，形成上下轻、中间重，"羲之"两字形成字组。通篇字中，左右结构的"能""须""故""取""消""报"中宫均较为疏阔，"故""取"则均是左正右斜。自上而下来看，第一行、第二行两行的行轴线均呈现出摆动之姿。

此帖在用笔上有两大特色：一是切笔，此帖中应用较多，如"悬""能""取""消"这些字中，切笔非常明显。二是截笔，如"忧""能""须""忘"这些字中都用到了截笔。

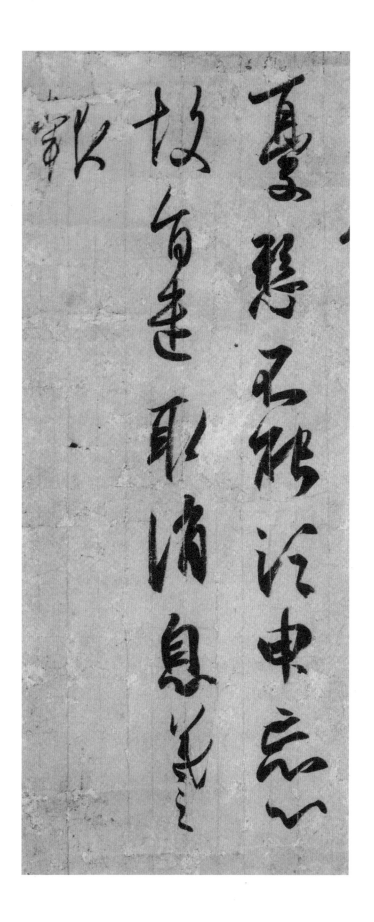

1. 单字轴线图解

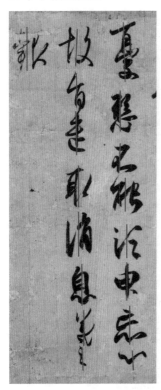

2. 单字字形与字间距图解

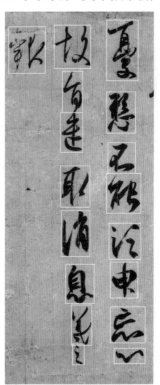

3. 行轴线与行外轮廓线图解

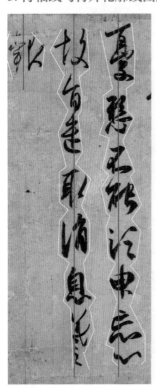

4. 字组空间与横向布白图解

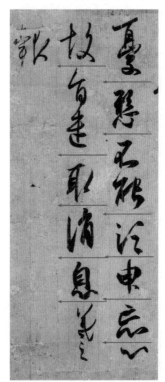

5. 逐字精讲

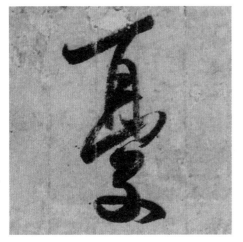

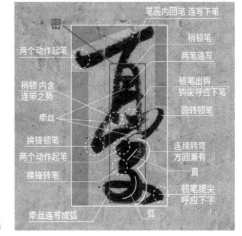

笔画内回笔 连写下笔
密
稍顿笔
两个动作起笔
两笔连写
稍顿内含
连带之势
顿笔出钩
钩尖呼应下笔
圆转顿笔
牵丝
换锋顿笔
两个动作起笔
连续转弯
方圆兼有
换锋转笔
直
顿笔提尖
呼应下字
牵丝连写成弧
弧

忧

丁丂百百夏夏

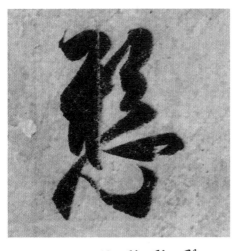

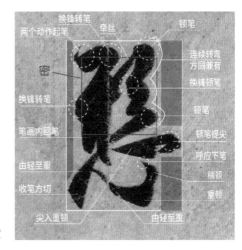

换锋转笔
牵丝
顿笔
两个动作起笔
连续转弯
方圆兼有
密
换锋顿笔
换锋转笔
顿笔
笔画内回笔
顿笔提尖
呼应下笔
由轻至重
稍顿
收笔方切
重顿
尖入重顿
由轻至重

悬

了乙厂羿骆骆悬悬

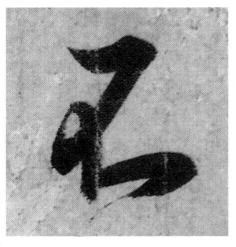

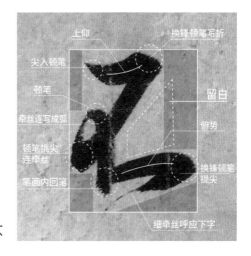

上仰
换锋顿笔写折
尖入顿笔
顿笔
留白
牵丝连写成弧
俯势
顿笔挑尖
连牵丝
换锋顿笔
提尖
笔画内回笔
细牵丝呼应下字

不

了不不

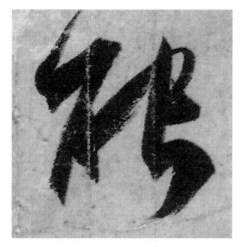

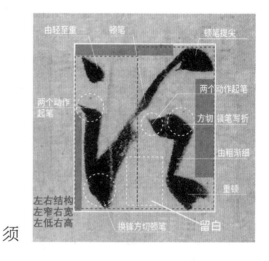

顺上字笔势连写　换锋方切 顿笔写折　左右结构
　　　　　　　　　用笔爽利　　　左高右低
由轻至重　　　　　　　　　　　尖入渐重
　　　　　　　　　　　　　　　转笔换锋
换锋切笔　　　　　　　　　　　牵丝
两笔连写
换锋顿笔　　　　　　　　　　　重顿笔
收笔方切　　　　　　　　　　　提笔出尖
　　　　　换锋方切
　　　　　顿笔
　　　牵丝连写左右两部分　　　呼应下字

能

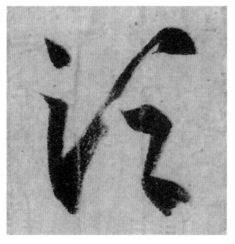

由轻至重　顿笔　　　　　　顿笔提尖
两个动作　　　　　　　　两个动作起笔
起笔　　　　　　　　　　方切 顿笔写折
　　　　　　　　　　　　由粗渐细
　　　　　　　　　　　　重顿
左右结构
左窄右宽
左低右高　　换锋方切顿笔　　留白

须

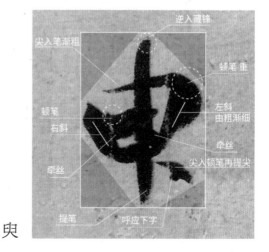

尖入笔渐粗　　　　　　　逆入藏锋
　　　　　　　　　　　　顿笔重
顿笔　　　　　　　　　　左斜
右斜　　　　　　　　　　由粗渐细
　　　　　　　　　　　　牵丝
牵丝　　　　　　　　　　尖入顿笔再提尖
提笔　　呼应下字

臾

仰势
尖入渐重 先斜后平
顿笔
收笔内含连带之势
换锋转笔
笔画内回笔
留白
由细渐粗
方切顿笔
换锋顿笔
换锋切笔
呼应下字
连续转弯 长短弧度方圆各异

忘

忘

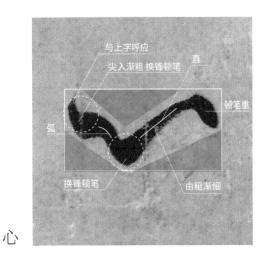

与上字呼应
尖入渐粗 换锋顿笔
直
弧
顿笔重
换锋顿笔
由粗渐细

心

心

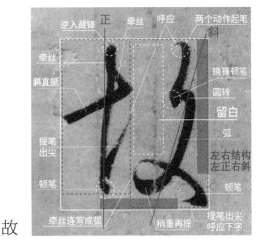

逆入藏锋
正
牵丝
呼应
两个动作起笔
牵丝
斜
斜直挺
换锋顿笔
圆转
留白
弧
提笔
出尖
左右结构
左正右斜
顿笔
顿笔
牵丝连写成弧
稍重再提
提笔出尖
呼应下字

故

故

125

尖入顿笔
斜直挺
翻笔连写下笔
换锋顿笔
圆转
左弧
右弧
由细渐粗
稍重
连写成圈
牵丝连写下字

旨

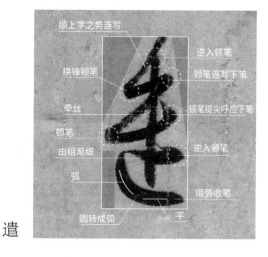

顺上字之势连写
逆入顿笔
换锋顿笔
顿笔连写下笔
牵丝
顿笔提尖呼应下笔
顿笔
由粗渐细
逆入顿笔
弧
顺势收笔
圆转成弧
平

遣

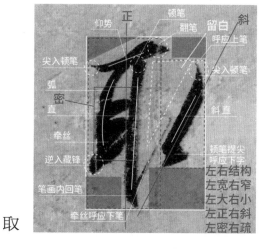

仰势　正
顿笔
翻笔　留白　斜
呼应上笔
尖入顿笔
尖入顿笔
弧
密
直
斜直
牵丝
顿笔提尖
呼应下字
逆入藏锋
左右结构
笔画内回笔
左宽右窄
左大右小
左正右斜
牵丝呼应下字
左密右疏

取

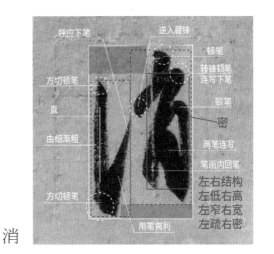

呼应下笔　逆入藏锋

方切顿笔

顿笔

转锋顿笔
连写下笔

直

顿笔

由细渐粗

密

两笔连写

笔画内回笔

方切顿笔

左右结构
左低右高
左窄右宽
左疏右密

用笔爽利

消

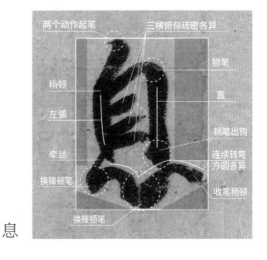

两个动作起笔　三横俯仰疏密各异

稍顿

顿笔

左弧

直

牵丝

顿笔出钩

换锋顿笔

连续转弯
方圆各异

换锋顿笔

收笔稍顿

息

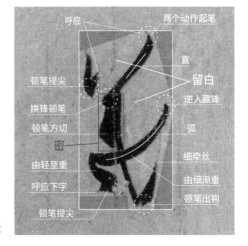

呼应　　　　两个动作起笔

顿笔提尖

直

换锋顿笔

留白

顿笔方切

逆入藏锋

密

弧

由轻至重

细牵丝

呼应下字

由细渐重

顿笔提尖

顿笔出钩

羲

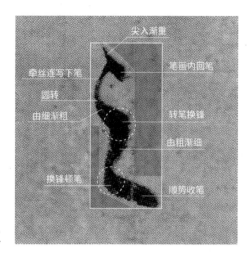

之

`乀

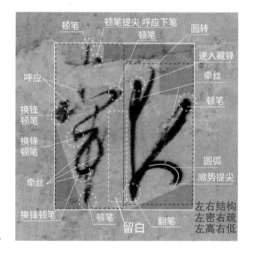

报

一十击声串事）郭 報

八、《平安帖》

【释文】此粗平安，修载来十余日诸人近集，存想明日当复悉来无由同增慨。

此帖有残损，全文为：此粗平安。修载来十余日。诸人近集，存想明日当复悉来。无由同，增慨。

《平安帖》为摹本，硬黄纸本，纵24.7厘米，横46.8厘米，4行，27字，行书，台北故宫博物院藏。亦称《修载帖》，与《何如帖》《奉橘帖》共一纸，亦统称为《平安帖》或"平安三帖"。帖中"修载"为王羲之的从兄弟王耆。

此帖是王羲之行书的典范之作，兼有楷、草字。书写风格清逸静谧，沉着潇洒，用笔峻利，沉稳精到，笔画各有态势，变化丰富。章法上，轻重粗细对比，

空间疏密把握，线条、点画与块面的布局得当，既有娟美之处，又不失古拙遗风，不愧为其心手双畅之作。

此帖每行中字形的大小、字组的排列，形成了波动起伏的变化。结字一般是取正局，欹侧较少。第一行的轻重变化不大，但长短、方圆、大小、宽窄各异，上部"此粗平安"四字较大，下部"修载来十余"五字偏小；第二行的轻重变化明显，"存想"两字粗重，"诸人""明日"连写成字组；第三行行笔速度开始加快，"当复"两字用了草书的写法。通篇来看，帖的左上部分轻，右下部分重。

因墨迹版残损，残损的字会用刻帖版中的字进行讲解。

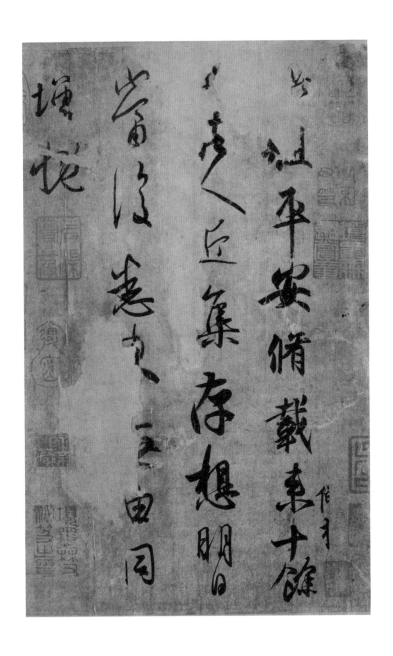

1. 单字轴线图解

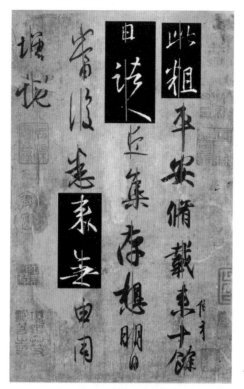

2. 单字字形与字间距图解

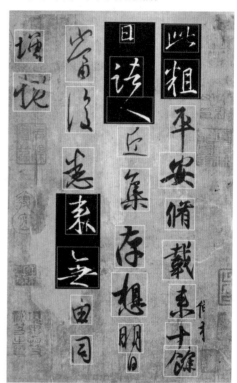

3. 行轴线与行外轮廓线图解

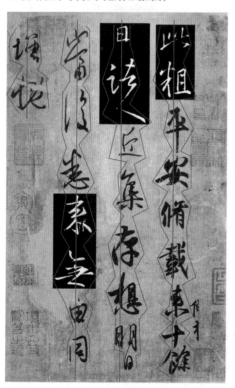

4. 字组空间与横向布白图解

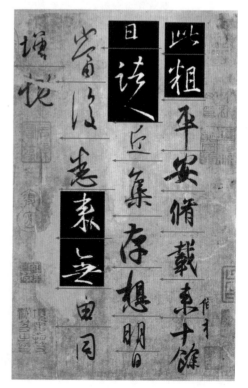

5. 逐字精讲

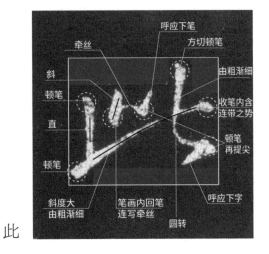

牵丝
呼应下笔
方切顿笔
斜
顿笔
直
由粗渐细
收笔内含
连带之势
顿笔
再提尖
顿笔
斜度大
由粗渐细
笔画内回笔
连写牵丝
呼应下字
圆转

此

一 レ レ 比 此

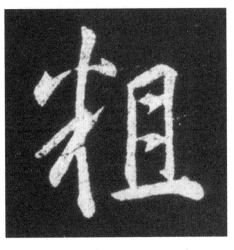

左右结构
左高右低
左右基
本等宽
呼应 顿笔 顿笔提尖
斜度大
方切顿 笔写折
方切顿笔
再提尖
左弧
间距大
小各异
牵丝
呼应
下笔
尖入笔
换锋顿笔
内敛
直
收笔
回势
收笔内含连带之势 牵丝呼应下笔
由细渐粗

粗

丶 丷 丬 半 料 粗 粗 粗

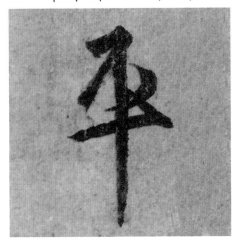

方切顿笔 顺势连写下笔
顿笔
长尖入笔
爽利 由细渐粗 斜 直
顿笔
顺势收笔 稍重
弧
笔画内回笔
连写牵丝
尖入笔
呼应下笔
提笔出尖

平

一 丆 万 丕 平

安

尖入重顿笔　尖入笔　由细至粗 直

翻笔写横

顿笔

转笔换锋
再顿笔

逆入藏锋

收笔稍顿

由细至粗

密

弧

上弧 弧度大

修

逆入藏锋　换锋方切顿笔

两个动作起笔　收笔内含连带之势

笔画内回笔

尖入渐重

直挺

方切收笔
内含连带之势

收笔回势　由粗渐细　呼应下笔

顿笔

翻笔

先提笔
再稍顿笔

牵丝

俯仰各异

封闭空间
各异

载

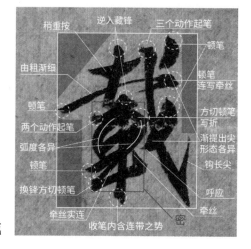

稍重按　逆入藏锋　三个动作起笔

由粗渐细

顿笔

两个动作起笔

弧度各异

顿笔

换锋方切顿笔

牵丝实连

顿笔

顿笔
连写牵丝

方切顿笔
写折

渐提出尖
形态各异

钩长尖

呼应

牵丝

密

收笔内含连带之势

132

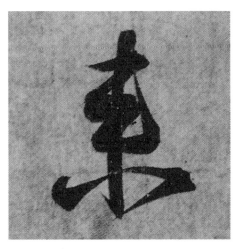

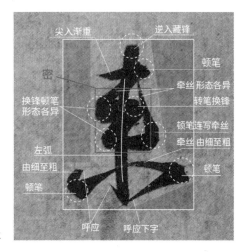

尖入渐重　逆入藏锋
顿笔
密
牵丝形态各异
换锋顿笔　转笔换锋
形态各异
顿笔连写牵丝
左弧　牵丝 由细至粗
由细至粗
顿笔　顿笔
呼应　呼应下字

来

两个动作起笔
逆入藏锋
牵丝实连
笔画内
回笔
连写
牵丝
横左边长　横右边短
提笔出尖 尖偏左
呼应下字

十

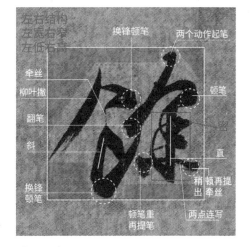

左右结构　换锋顿笔　两个动作起笔
左宽右窄
左低右高
顿笔
牵丝
柳叶撇
翻笔
斜　直
换锋　稍顿再提
顿笔　出　牵丝
顿笔重　两点连写
再提笔

余

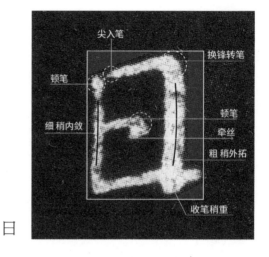

日

丨冂月日

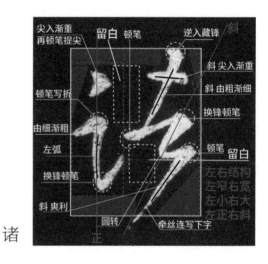

诸

丶讠讠汁讲诸

人

丿人

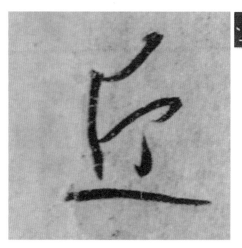

近

方切顿笔　有弧度　两个动作起笔

有弧度

笔画形态
变化丰富　顿笔换锋

尖入笔　呼应

收笔回势　由尖渐重

呼应下笔　笔画形态 变化丰富

ノ　ノ　斤　斤　诉　近　近

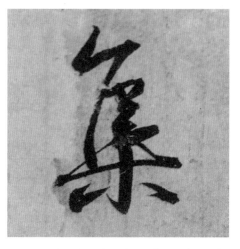

集

由细至粗　方切顿笔

换锋写横　顿笔
逆入藏锋

牵丝

密

收笔回势 稍重　收笔回势
连写牵丝

逆入方切
顿笔

尖入重顿
再提笔

呼应　呼应　顿笔 再提笔出牵丝

ノ　ノ　ケ　乍　隹　隹　隹　集

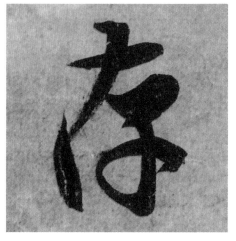

存

两个动作起笔

由细渐重

尖切入笔　顿笔换锋

三横俯仰
各异

尖入渐重

顿笔 再提笔
出牵丝

牵丝连写成弧　呼应下字

一　ナ　ナ　右　存　存

135

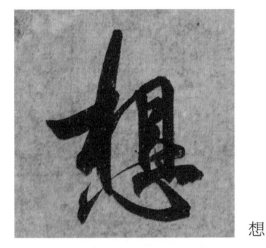

想

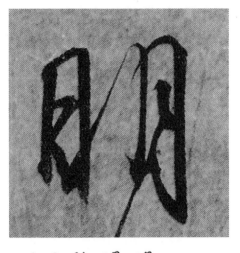

明

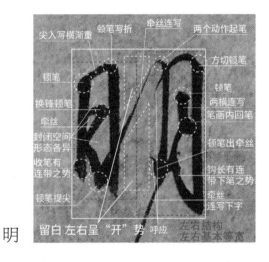

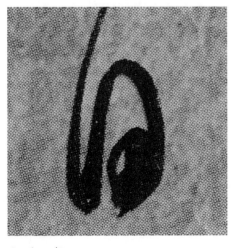

日

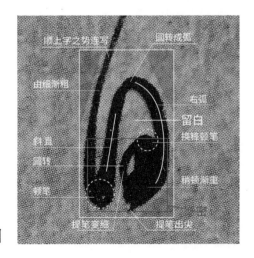

笔画内回笔 出牵丝　　尖入渐顿
尖入渐重　　　　　　　　　　转笔换锋
笔画内回笔　　　　　　　　　由细渐粗
　　　　　　　　　　　　　　留白
　　　　　　　　　　　　　　顿笔
换锋顿笔　　　　　　　　　　尖入笔
换锋 方切顿笔　　　　　　　转笔换锋
笔画内回笔　　　　　　　　　两横连写
连写下笔　　　　　　　　　　均成点势
　　　　　　　　　　　　　　密
牵丝　　　　牵丝呼应下字

当

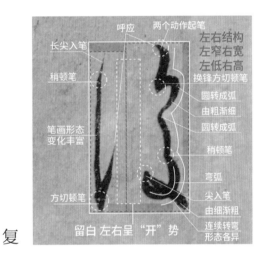

　　　　　　呼应　　两个动作起笔
长尖入笔　　　　　　　　　左右结构
　　　　　　　　　　　　　左窄右宽
稍顿笔　　　　　　　　　　左低右高
　　　　　　　　　　　　　换锋方切顿笔
　　　　　　　　　　　　　圆转成弧
　　　　　　　　　　　　　由粗渐细
笔画形态　　　　　　　　　圆转成弧
变化丰富　　　　　　　　　稍顿笔
　　　　　　　　　　　　　弯弧
　　　　　　　　　　　　　尖入笔
方切顿笔　　　　　　　　　由细渐粗
　　　　　　　　　　　　　连续转弯
留白 左右呈"开"势　　　形态各异

复

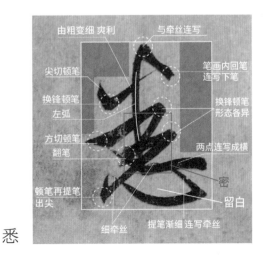

由粗变细 爽利　　　与牵丝连写
尖切顿笔　　　　　　　　笔画内回笔
　　　　　　　　　　　　连写下笔
换锋顿笔　　　　　　　　换锋顿笔
左弧　　　　　　　　　　形态各异
方切顿笔　　　　　　　　两点连写成横
翻笔
　　　　　　　　　　　　密
顿笔再提笔　　　　　　　留白
出尖
　　　细牵丝　　提笔渐细 连写牵丝

悉

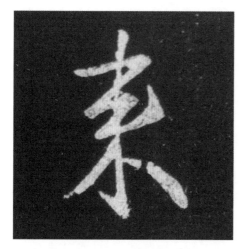

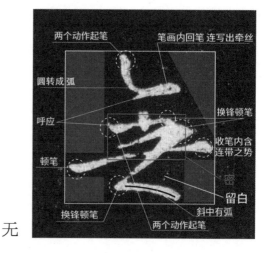

顿笔
左弧
尖入顿笔　　方切顿笔
　　　　　　形态各异
笔画内回笔　　顿笔 再提笔出牵丝
换锋顿笔　　逆入藏锋
撇出尖
尖与下笔　　尖入渐重
有呼应之势
顿笔 再提笔出钩

来

一 ㇉ 玉 耒 耒 来

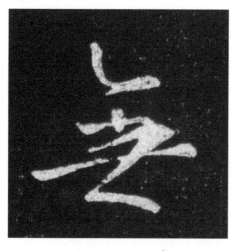

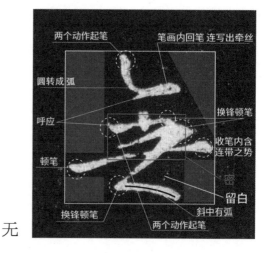

两个动作起笔　　笔画内回笔 连写出牵丝
圆转成弧
呼应　　换锋顿笔
顿笔　　收笔内含
　　　　连带之势
密
留白
换锋顿笔　　斜中有弧
两个动作起笔

无

㇄ 与 ㇒ 至 无

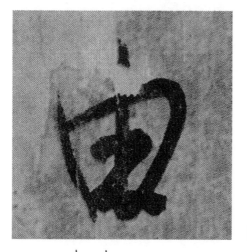

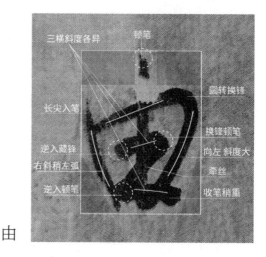

三横斜度各异　　顿笔
长尖入笔　　圆转换锋
逆入藏锋　　换锋顿笔
右斜稍左弧　　向左 斜度大
逆入顿笔　　牵丝
　　　　　　收笔稍重

由

一 口 由 由

138

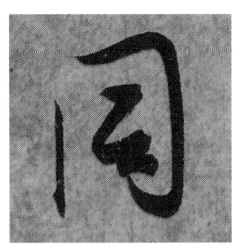

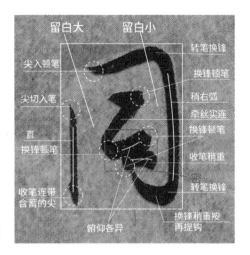

同图解文字（从左上顺时针）：
留白大　留白小
转笔换锋
尖入顿笔
换锋顿笔
稍右弧
尖切入笔
牵丝实连
换锋顿笔
直
换锋顿笔
收笔稍重
密
转笔换锋
收笔连带
含蓄的尖
俯仰各异
换锋稍重按
再提钩

同

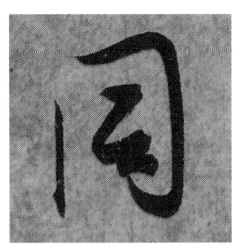

丨门冂同同

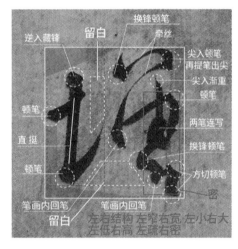

增图解文字：
逆入藏锋　留白
换锋顿笔
牵丝
尖入顿笔
再提笔出尖
尖入渐重
顿笔
顿笔
两笔连写
直挺
换锋顿笔
顿笔
方切顿笔
密
笔画内回笔
笔画内回笔
留白
左右结构　左窄右宽　左小右大
左低右高　左疏右密

增

一十土圹圹垆埒塔增增

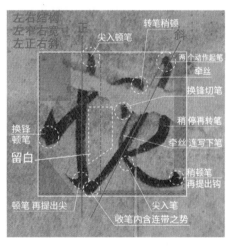

慨图解文字：
左右结构
左窄右宽
左正右斜
正
斜
尖入顿笔
转笔稍顿
两个动作起笔
牵丝
换锋切笔
换锋
顿笔
稍停再转笔
留白
牵丝连写下笔
稍顿笔
再提出钩
顿笔 再提出尖
尖入笔
收笔内含连带之势

慨

丨忄忄忄恺慨

九、《何如帖》

【释文】羲之白。不审尊体比复何如。迟复奉告。羲之中冷无赖。寻复白。羲之白。

此帖摹本，硬黄纸本，纵24.7厘米，3行，27字，行书，台北故宫博物院藏。又名《不审尊体帖》。与《平安帖》《奉橘帖》共一纸，横46.8厘米，亦统称为《平安帖》或"平安三帖"。

帖中"怀充"押署系唐怀充，"察"系姚察。

《何如帖》是王羲之的行书作品，行笔中带有楷意，即楷书化用笔。通篇气息静谧，雅静婉丽，简远高贵。用笔以中锋为主，线条清劲精练，筋、骨、血、肉俱全，富有神采。结构秀长飘逸，瘦峻严谨，神思凝静。

此帖第一行"羲之白"在一条中心线上，"不""审"两字错位较大，并且上欹下侧，"不审""尊体"之间有占一字之位的点，是恭敬的书仪格式，表示对收信人的尊重，"尊体"与"比复"疏密、大小各异；第二行上面大半部分都是中规中矩的行楷，"中冷无"三字用笔轻快，末字"无"的写法不全（疑为裁割装背所损，抑或摹时遗漏，甚至母本原本如此）；第三行疏密、大小相生，"赖""复"两字开合各异，两个"白"与第一行的"白"字用笔、结体均不同。通篇字较端整，却也欹正有致，张弛有度，稳中有险。

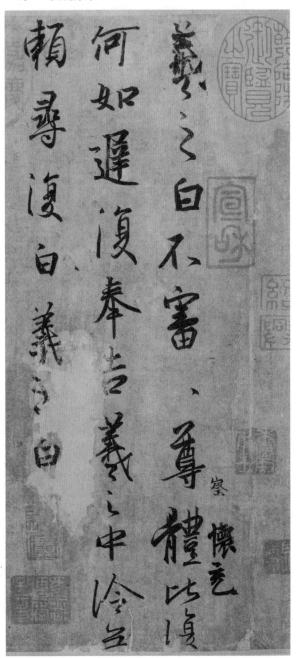

1. 单字轴线图解

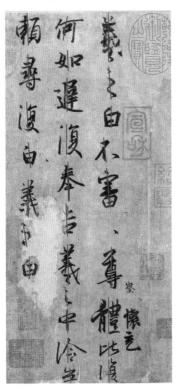

2. 单字字形与字间距图解

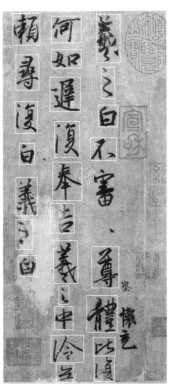

3. 行轴线与行外轮廓线图解

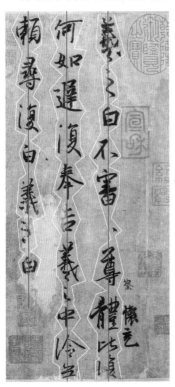

4. 字组空间与横向布白图解

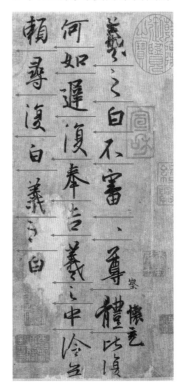

5. 逐字精讲

两个动作起笔
竖写
密
顿笔
牵丝
两笔连写
逆入顿笔
牵丝
逆入顿笔
牵丝呼应下字

顿笔撇尖
三横长短粗细疏密各异
牵丝
顿笔
尖切入笔
稍重按
顿笔提尖
提笔换锋

義

丷 半 半 美 菜 義 義 義

点 斜势
牵丝呼应
由细变粗 斜势
顺势转笔
由粗变细
转弯圆弧
由细渐粗
稍重按 顺势提笔
牵丝

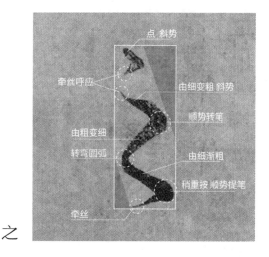

之

、 之

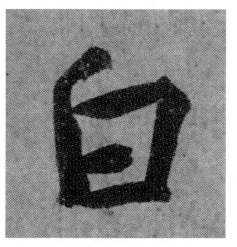

逆锋入笔
斜
顺势写竖
尖入顿笔
稍斜粗
间距不等

上提再重按顿笔
斜直
由细渐粗
横包竖

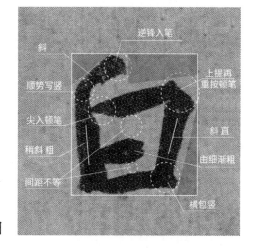

白

亻 白 白 白

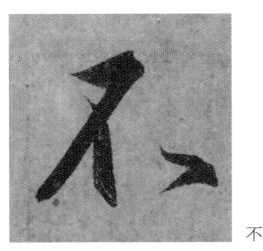

尖入切笔　　　　　换锋顿笔

细尖入笔

斜直

尖入渐粗

顺势驻笔　　留白　　顿笔提尖
　　　　渐粗　稍斜　　呼应下字

ㄱ　ㄟ　不、

不

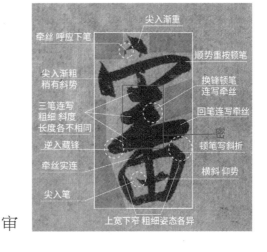

尖入渐重

牵丝 呼应下笔　　　　　　顺势重按顿笔

尖入渐粗
稍有斜势　　　　　　换锋顿笔
　　　　　　　　　连写牵丝

三笔连写
粗细 斜度　　　　　回笔连写牵丝
长度各不相同

逆入藏锋　　　　　　　密
　　　　　　　　顿笔写斜折

牵丝实连　　　　　　横斜 仰势

尖入笔

上宽下窄 粗细姿态各异

审

、宀宀宋寀寀審審

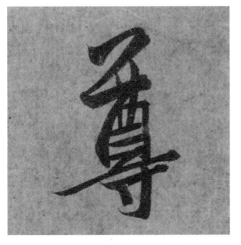

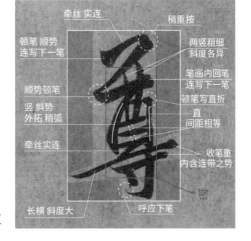

牵丝 实连　　　　　稍重按

顿笔 顺势　　　　　　两竖粗细
连写下一笔　　　　　斜度各异

顺势顿笔　　　　　　笔画内回笔
　　　　　　　　　　连写下一笔

竖 斜势　　　　　　　顿笔写直折
外拓 稍弧
　　　　　　　　　　直
牵丝实连　　　　　　间距相等

　　　　　　　　　　收笔重
　　　　　　　　　　内含连带之势

长横 斜度大　　呼应下笔　　密

尊

ㄱ　ㄱ　ㄱ　芮　酋　酋　尊　尊　尊　尊

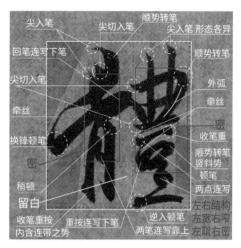

体

比

复

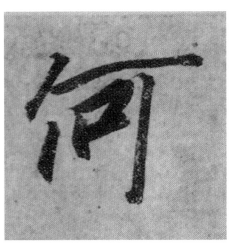

尖入笔 尖在撇里面
两个动作起笔
斜中有弧
收笔重
两个动作起笔
稍重按
斜
横包竖
横斜 靠上
斜 直挺
收笔重
顿笔
斜势
尖入笔
竖包横
左右结构
左窄右宽
左高右低
出钩含蓄

何

ノ 亻 亇 冇 何 何 何

两个动作起笔 尖在撇中
两个动作起笔
牵丝
稍斜 直挺
稍重按
斜中有弧
换锋
尖入轻顿
由轻变重
呼应
牵丝呼应下笔
竖中有弧
收笔重
撇尖 呼应下笔
左右结构
左密右疏
左方右扁

如

く 夂 女 女１ 如 如

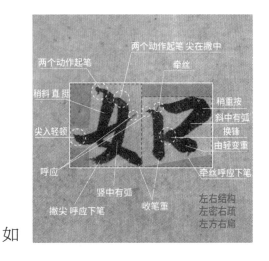

直挺
斜挺
顿笔
换锋切笔
密
换锋切笔
斜挺
点 横势
牵丝实连
顿笔
换锋顿笔
呼应
尖入顿笔
连续转折
方圆兼用
三横长度
斜度起笔
收笔各异
逆入藏锋
牵丝
收笔稍重
斜 正
由重稍提笔
弧度由平变斜再平

迟

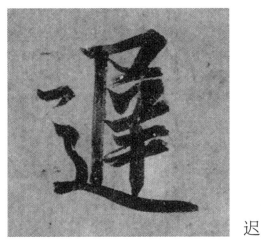

フ ｱ ｱ 戸 戸 屖 屖 屖 遟 遟

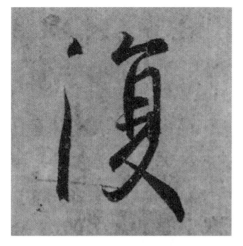

留白 左右呈"开"势
换锋顿笔 尖切入笔 牵丝实连
呼应 收笔顿
顺势连写下笔
弧 顿笔写直折
间距不同
稍重 直
再提出牵丝 换锋稍顿
由细渐粗 弧
直中有曲 直
牵丝 尖入渐粗
重按稍提
收笔稍顿 左右结构
左窄右宽
左小右大
上挑出尖 呼应下笔 翻笔

复

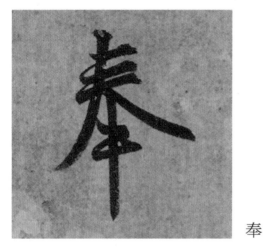

重按顿笔
尖入顿笔 向上翻笔
牵丝 顿笔
顺势顿笔 顿笔上挑
换锋顿笔 间距不同
密 捺势斜
竖撇长且低 顺势停笔
换锋顿笔
尖斜入笔
牵丝
直挺 爽利
顺势顿笔 上下结构 上宽下窄

奉

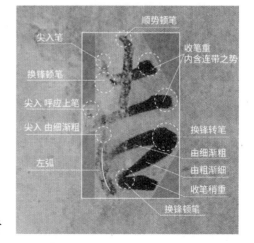

顺势顿笔
尖入笔 收笔重
内含连带之势
换锋顿笔
尖入 呼应上笔
尖入 由细渐粗 换锋转笔
由细渐粗
左弧 由粗渐细
收笔稍重
换锋顿笔

告

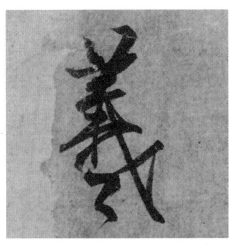

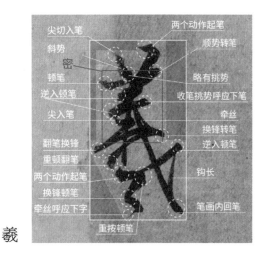

尖切入笔
斜势
密
顿笔
逆入顿笔
尖入笔
翻笔换锋
重顿翻笔
两个动作起笔
换锋顿笔
牵丝呼应下字

两个动作起笔
顺势转笔
略有挑势
收笔挑势呼应下笔
牵丝
换锋转笔
逆入顿笔
钩长
笔画内回笔

重按顿笔

義

義

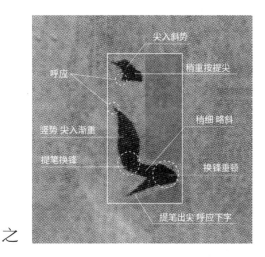

尖入斜势
呼应
稍重按提尖
竖势 尖入渐重
稍细 略斜
提笔换锋
换锋重顿
提笔出尖 呼应下字

之

之

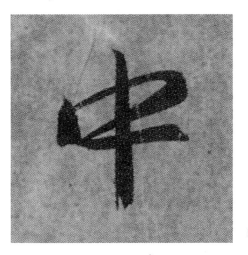

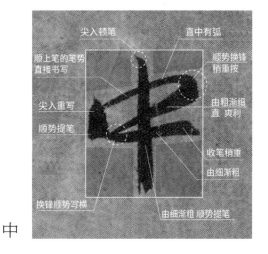

尖入顿笔
顺上笔的笔势
直接书写
尖入重写
顺势提笔
换锋顺势写横

直中有弧
顺势换锋
稍重按
由粗渐细
直 爽利
收笔稍重
由细渐粗
由细渐粗 顺势提笔

中

中

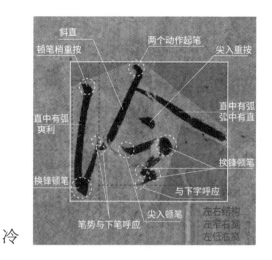

斜直
顿笔稍重按
两个动作起笔
尖入重按
直中有弧
弧中有直
直中有弧
爽利
换锋顿笔
换锋顿笔
与下字呼应
尖入顿笔
笔势与下笔呼应
左右结构
左乍右窕
左低右窝

冷

冫冫冫冷冷冷

无

尖入向左
三横直 挺 爽利
稍重按
直
换锋顿笔
由粗渐细
直中有弧
换锋重顿笔
换锋顿笔
收笔重按
直中略弧

无

乛乚乞无

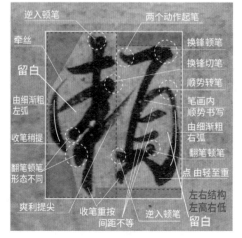

逆入顿笔
两个动作起笔
牵丝
换锋顿笔
留白
换锋切笔
由细渐粗
左弧
顺势转笔
笔画内
顺势书写
收笔稍提
由细渐粗
右弧
翻笔顿笔
翻笔顿笔
形态不同
点 由轻至重
爽利提尖
收笔重按
间距不等
逆入顿笔
左右结构
左高右低
留白

赖

一厂厃束束軴軴軴軴

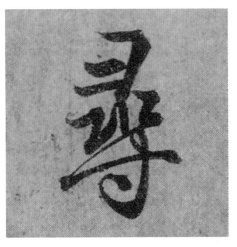

尖入渐顿　三横俯仰 粗细各异　密
间距不同　　　换锋顿笔
顿笔各异　　　直 挺
换锋顿笔　　　换锋顿笔
三个动作起笔　换锋右写
回笔顺势牵丝
翻笔换锋
牵丝　　　　　收笔重按
顺势回笔
逆锋入笔　　　由细渐粗 右弧
牵丝连写成弧　　直中有弧
顺势出钩　　由轻至重

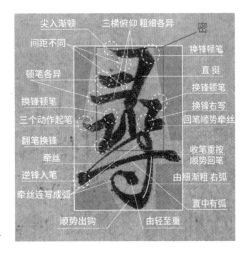

ㄱ ㄱ ㅋ 尋 尋 尋 尋 尋 尋

寻

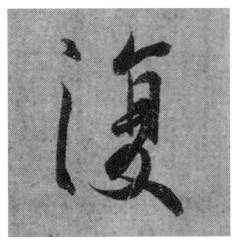

留白 左右呈"开"势　正
由轻至重　　　换锋顿笔　尖入渐粗
顺势出尖　　　　收笔稍重
尖入顿笔　　　　顿笔写直折
斜
直中略弧　　　牵丝
换锋顿笔
翻笔换锋　　　圆弧
重按稍提　　　由轻至重
挑尖呼应下笔　　左右结构 左窄右宽
渐粗　　左疏右密 左小右大

复

丨 丬 计 泭 洵 洵 洵 復

尖入顿笔斜写
由重提尖 爽利
呼应　　　换锋顿笔
斜 直
尖入渐粗
左弧　　　收笔稍顿
间距基本相等

白

ㄱ 冂 白 白

149

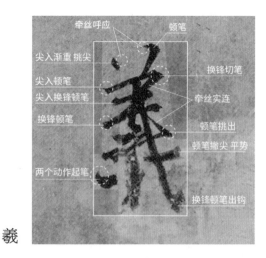

牵丝呼应　　顿笔

尖入渐重 挑尖　　　　换锋切笔

尖入顿笔

尖入换锋顿笔　　　牵丝实连

换锋顿笔　　　　顿笔挑出

顿笔撇尖 平势

两个动作起笔　　　换锋顿笔出钩

羲

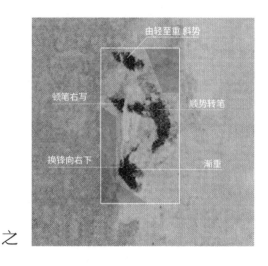

由轻至重 斜势

顿笔右写　　　顺势转笔

换锋向右下　　　渐重

之

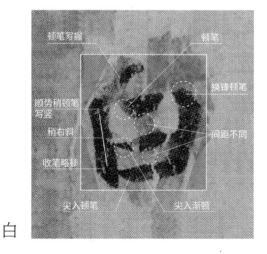

顿笔写撇　　　　顿笔

换锋顿笔

顺势稍顿笔
写竖

稍右斜　　　　　间距不同

收笔略顿

尖入顿笔　　　尖入渐顿

白

十、《奉橘帖》

【释文】奉橘三百枚，霜未降，未可多得。

此帖为摹本，硬黄纸本，纵24.7厘米，2行，12字，行书，台北故宫博物院藏。与《平安帖》《何如帖》共一纸，横46.8厘米，亦统称为《平安帖》或"平安三帖"。

《奉橘帖》是王羲之写给朋友的一封信，也可以说是一张便条（无王羲之尺牍中"羲之白""羲之顿首"等尺牍书写格式，应为便函）。

全帖仅有12个字，由于破损，还有三个字看不清，其中"奉橘"两字能看到右半边，"可"字已经无法识别了。从仅有的九字中可以看出，书写风格清纯坦然，体态舒朗，字字挺立，点画形态意趣丰富，灵活多变，用笔中、侧锋兼有，有的方折，有的圆转，有的峻棱毕现，有的圭角不露；结体宽松，不取平正，左低右高，聚散纵横恰到好处；行气上，由于首行"三""枚"两字左移，使较垂直的行轴线呈曲线姿态；"奉橘"两字的紧密、醒目，"三百枚"三字的疏朗，"可多得"三字的书写速度相对较快、轻灵流动，形成强烈的反差，增强节奏感。从单字看，"橘"右部有四处折笔，第一处、第三处均为方笔，第二处、第四处均为圆笔，却都方圆兼备，形态各异；"三"字的三横姿态各异，由于都是短横，使字势向左，与上下两字形成轻重、宽窄、大小的对比。从左右结构的字看，"橘""降"两字左右穿插，紧凑，呈"合"势，"枚""得"两字中宫宽阔，呈"开"势。所以这区区十二字，写得洋洋洒洒，无意于佳乃见真性情。

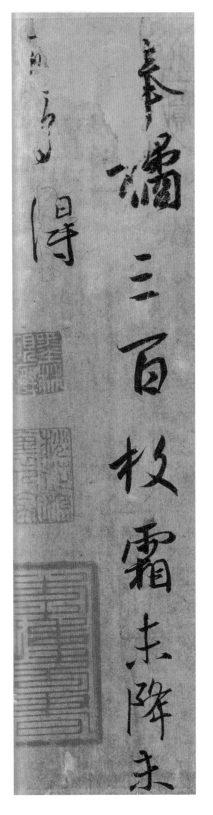

1. 单字轴线图解

2. 单字字形与字间距图解

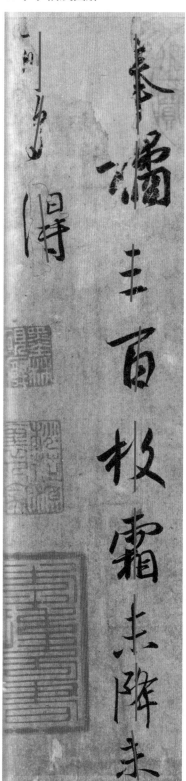

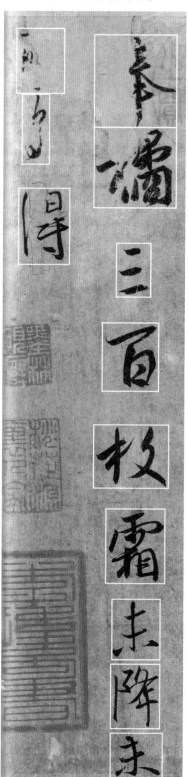

3. 行轴线与行外轮廓线图解

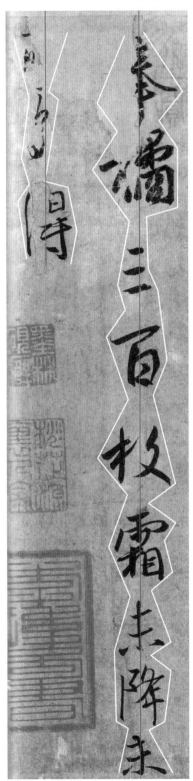

4. 字组空间与横向布白图解

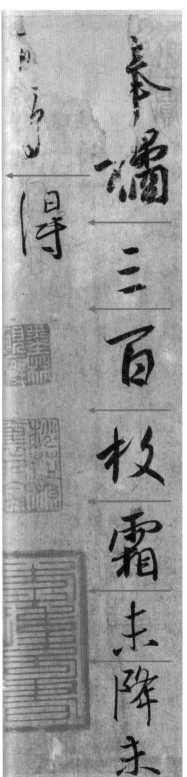

5. 逐字精讲

两个动作起笔

密

顿笔

收笔内含连带之势

牵丝

斜

逆入藏锋

方切顿笔

平中有斜

顿笔 连写牵丝 呼应下笔

尖左斜 呼应下字

奉

一二三 夫 奏 奉

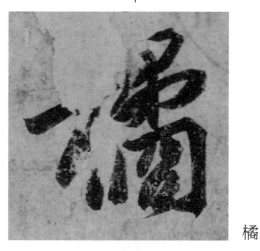

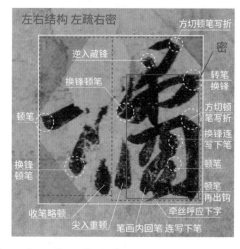

左右结构 左疏右密

方切顿笔写折

密

逆入藏锋

转笔 换锋

换锋顿笔

方切顿笔写折

顿笔

换锋连写下笔

顿笔

换锋顿笔

顿笔再出钩

收笔略顿

尖入重顿

笔画内回笔 连写下笔

牵丝呼应下字

橘

一十才才 样 枛 棉 梱 梧 橘 橘 橘 橘 橘

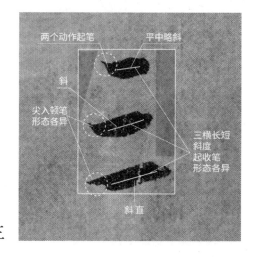

两个动作起笔

平中略斜

斜

尖入顿笔 形态各异

三横长短 斜度 起收笔 形态各异

斜直

三

一 二 三

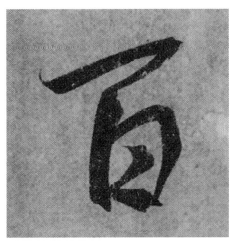

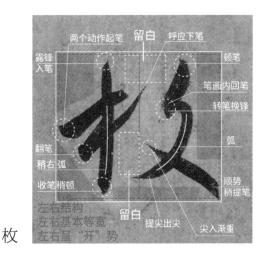

三个动作起笔
换锋顿笔
顿笔
转笔换锋
粗
稍顿笔
尖入重按
方切收笔
顿笔提尖
牵丝连写下笔
由细渐粗

百

一 了 万 百 百

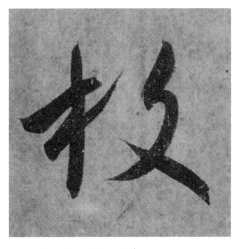

两个动作起笔　留白　呼应下笔
露锋入笔
顿笔
笔画内回笔
转笔换锋
翻笔
稍右弧
弧
收笔稍顿
顺势稍提笔
左右结构
左右基本等宽
左右呈"开"势
留白
提尖出尖
尖入渐重

枚

一 十 オ 杉 枚

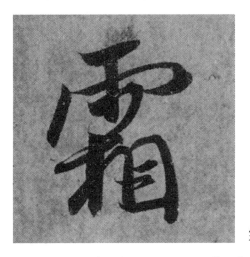

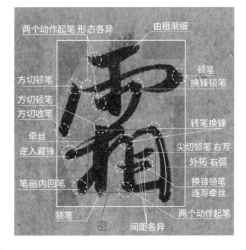

两个动作起笔 形态各异　由粗渐细
方切顿笔
顿笔换锋顿笔
方切顿笔
方切收笔
转笔换锋
牵丝逆入藏锋
尖切顿笔 右写外拓 右弧
笔画内回笔
换锋顿笔连写牵丝
两个动作起笔
顿笔
密
间距各异

霜

一 广 戸 币 雨 雫 雫 霄 霜 霜

两个动作起笔
形态各异

逆入藏锋

斜

内含连带之势

顿笔 挑出牵丝

先弧再斜

呼应

尖切顿笔
再提笔出尖

两个动作起笔

呼应

顿笔提出尖 呼应下笔

未

一 二 丰 丰 未

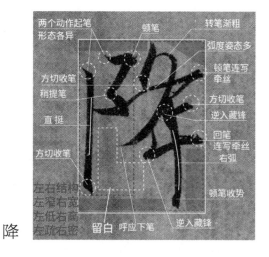

两个动作起笔
形态各异

顿笔

转笔渐粗

弧度姿态多

方切收笔

稍提笔

顿笔连写
牵丝

直挺

方切收笔

逆入藏锋

方切收笔

回笔
连写牵丝
右弧

左右结构
左窄右宽
左低右高
左疏右密

留白 呼应下笔

逆入藏锋

顿笔收势

降

了 阝 阡 阽 陸 降 降

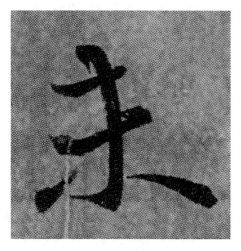

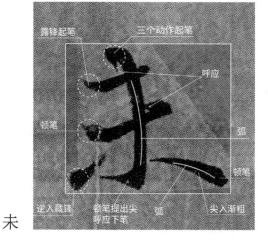

露锋起笔

三个动作起笔

呼应

顿笔

弧

逆入藏锋

顿笔提出尖
呼应下笔

弧

顿笔

尖入渐粗

未

一 二 丰 丰 未

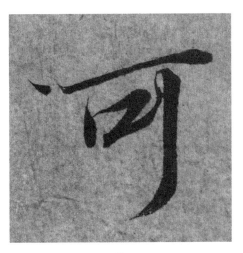

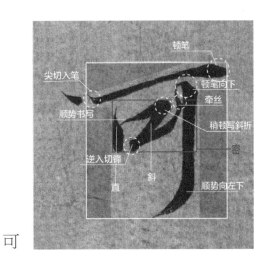

顿笔

尖切入笔

顺势书写

顿笔向下

牵丝

稍顿写斜折

密

逆入切锋

直 斜

顺势向左下

可

一 口 口 可

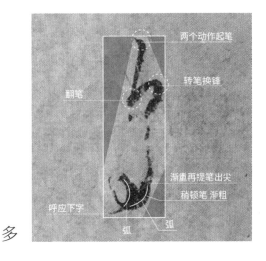

两个动作起笔

转笔换锋

翻笔

渐重再提笔出尖

稍顿笔 渐粗

呼应下字

弧 弧

多

丿 夕 �9 多

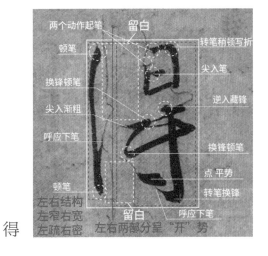

两个动作起笔 留白

顿笔

转笔稍顿写折

换锋顿笔

尖入笔

逆入藏锋

尖入渐粗

换锋顿笔

呼应下笔

点 平势

顿笔

转笔换锋

左右结构
左窄右宽
左疏右密

留白

呼应下笔

左右两部分呈"开"势

得

丨 丬 冂 冃 日 但 吊 得 得

注：因帖里"可"字残损严重，故选用《兰亭序》里的"可"字，供大家学习参考。

157

第五章 王羲之行书尺牍刻帖版欣赏

一、《快雪时晴帖》刻帖

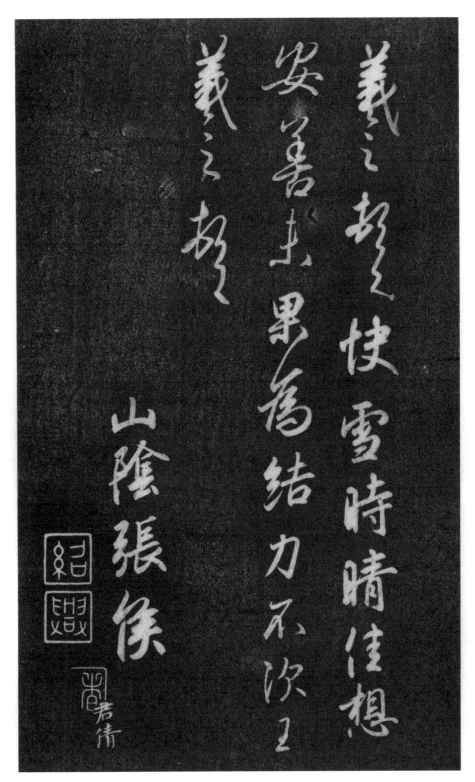

二、《频有哀祸帖》刻帖

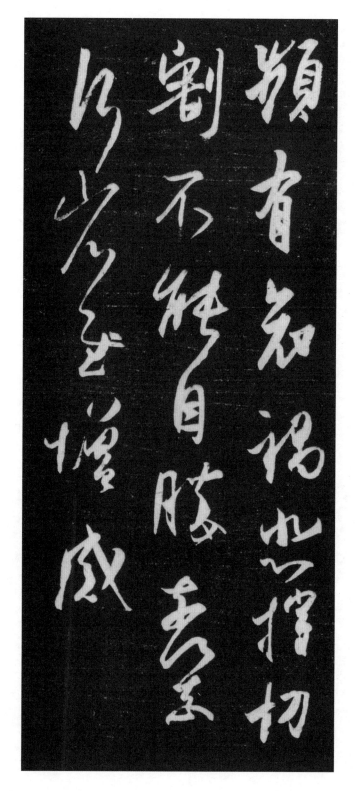

三、《孔侍中帖》刻帖

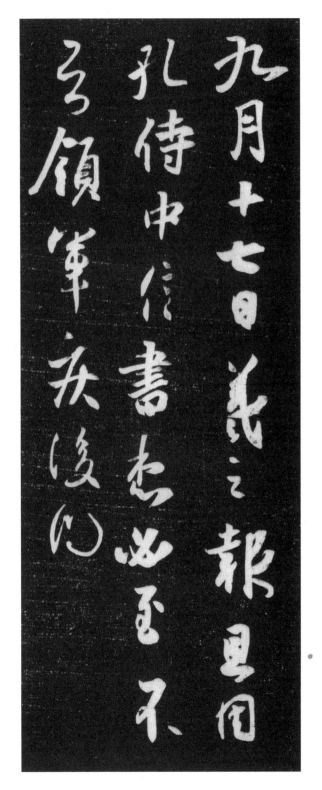

四、《忧悬帖》刻帖

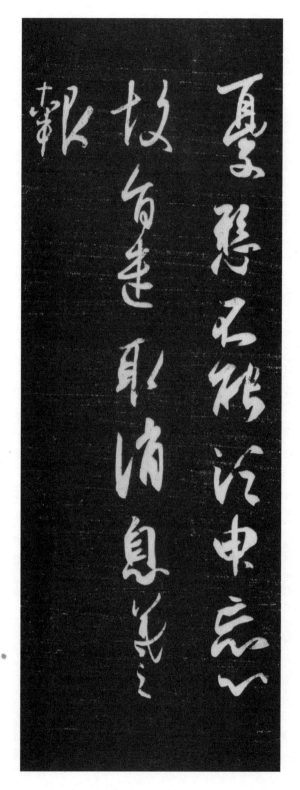

五、《平安帖》刻帖

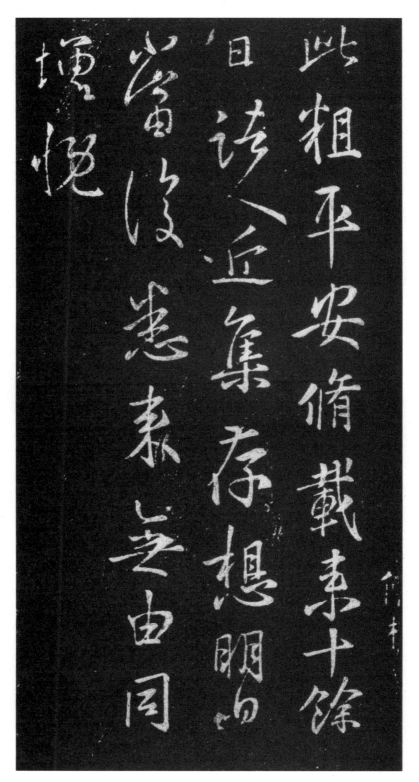

六、《何如帖》刻帖

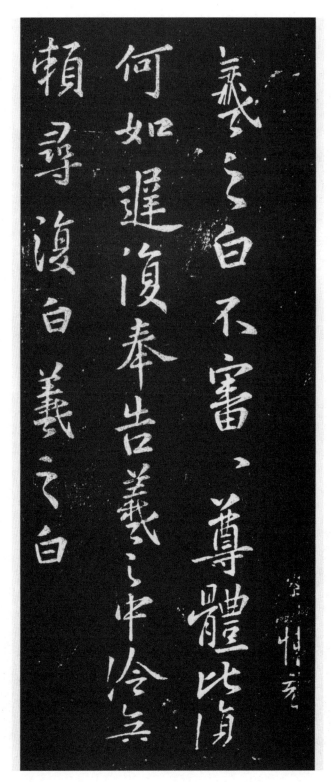

七、《奉橘帖》刻帖

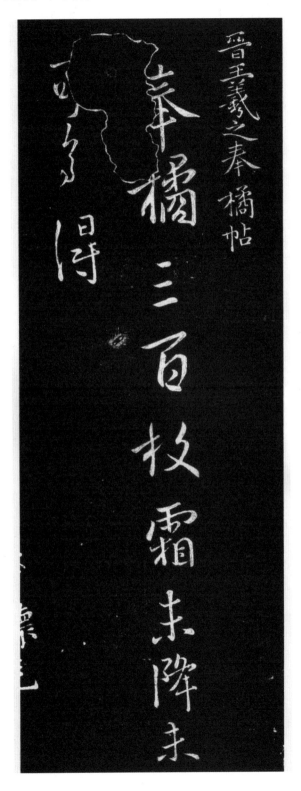

附
书法常识

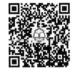

一、书写用具

1. 笔

（1）毛笔的种类

按笔头原料可分为狼毛笔（狼毫，即黄鼠狼毛）、兔肩紫毫笔（紫毫、兔毫）、羊毛笔（羊毫）、猪毛笔（猪鬃笔）、鼠毛笔（鼠须笔）、黄牛耳毫笔、石獾毫等，以兔毫、羊毫、狼毫为佳。

按常用尺寸可以简单地把毛笔分为小楷笔、中楷笔、大楷笔，更大的有斗笔等。

按笔毛弹性强弱可分为软毫、硬毫、兼毫等。

按形状可分为圆毫、尖毫等。

按笔锋的长短可分为长锋、中锋、短锋。

（2）如何挑选好毛笔

好毛笔要具备尖、齐、圆、健"四德"。

尖：指锋颖尖锐，整体呈圆锥形，不能是"秃笔"。

齐：指将笔锋润开铺平，顶端的笔毫稍呈一点点的弧形，弧形不能偏，而且没有突出的长短毛，同时也不能像刀切的一样齐，刀切一样齐为"齐头笔"，也是不能选用的。

圆：指笔毫丰硕圆浑，笔肚不空，就是毫毛充足的意思。如毫毛充足则书写时笔力完足，反之则身瘦，缺乏笔力。笔锋圆浑，运笔自能圆转如意。

健：指笔锋的弹性，要劲健有力。润开后将笔重按再提起，锋直则健，也就是说将笔毫重压后提起，随即恢复原状。笔有弹性，则能运用自如。一般而言，狼毫弹力较羊毫强，书写起来坚挺峻拔。

书写行书尺牍，狼毫等硬毫毛笔比较适合。需要注意的是：书写时，笔肚按下不要超过笔锋的三分之一。

（3）毛笔的开笔、使用与养护

❶ 启用新笔时，首先要将笔头轻轻捻开，然后以温水（水温与体温接近）把笔头上的胶液洗净，需要多洗几遍，再把笔毛捋顺。切不可将笔放在水中使劲洗涤，否则笔毛不易捋顺。

❷ 写字前的必要工作是润笔，不可以一拿上笔便蘸墨写字。方法是先以清水将笔毫浸湿，至笔锋恢复韧性后开始书写。这是因为笔保存的时候必须干燥，若不经润笔即书，毛毫经顿挫重按，会变得脆而易断，弹性不佳。

❸ 书写之后则需立即用清水洗笔，洗净后，轻轻用手指挤净水，把毛捋顺，平放至吸水的纸上即可。"涤去滞墨，则笔毫不脱，

可耐久用"。墨汁有胶质，若不洗去，笔毫干后必与墨、胶坚固黏合，要再用时不易化开，且极易折损笔毫。新笔应装入纸盒或木盒内，并放些樟脑丸或冰片，以防虫蛀，若毛笔存放时间较长，可用黄连水浸透晾干，再放些樟脑丸或冰片即可。毛笔一般不应藏之过久，俗话说"笔陈如草"。当然作为文物收藏，则另当别论。

2. 墨

现在有很多制好的墨汁和墨液，并且有很多不同的种类，如油烟、松烟、宿墨，甚至还有金、银、白等书写墨，为学习者用墨的挑选与使用提供了方便。一般来说，墨汁含胶较多，墨液含胶较少。墨汁使用时由于胶太大，常常需要加水才能拉开笔，而墨液则可以直接使用。

一般情况下书写时通常会选用墨液，不用加水再次调和，可直接倒出来使用；但如果是用泥金纸或粉彩纸，就需要墨色稍浓，可以用浓一些的墨液。

需要注意的是：墨汁或墨液在使用时，每次尽量用多少倒多少，不要倒太多，没有用完的也不可再倒回瓶中，否则会使瓶中的墨汁或墨液变质、变臭。

3. 纸

宣纸的种类众多，按选料可分为棉料、净皮、特净三大类；按厚度可分为单宣、夹宣、二层夹、三层夹等；按纸纹可分为单丝路、双丝路、罗纹、龟纹。宣纸又分为生宣、熟宣和半生熟宣。整刀的宣纸上多会印有宣纸品名、纸张尺寸、纸品等级以及生产厂商，便于挑选与购买。练习书法时，可以用练习用纸，一般以有吸水性、略松软为宜，常用的有元书纸、毛边纸等。书写作品的纸一般以宣纸为宜。

（1）生宣

生宣纸是没有经过矾水加工的，特点是吸水性和渗水性强，遇水即化开，易产生丰富的墨韵变化，可用于写意山水画和书法创作。

（2）熟宣

熟宣纸是用矾水加工过的，水墨不易渗透，遇水不化开，它和其他纸张的效果也不一样，可作更细致的描绘，可反复渲染上色，适于画工笔画。当然，也有一些人会利用熟宣不渗墨的特点，来写精细的蝇头小楷。

（3）半生熟宣

半生熟宣纸遇水慢慢化开，纸性介于生宣和熟宣之间，常可用于小楷和稍精细用笔的书法创作。

写行书尺牍，半生熟的宣纸比较适合。如果是练习，可以选用稍薄一点的手工毛边纸。

4. 砚台或墨盒

砚是文房四宝之一。"四大名砚"是指端砚、歙砚、洮河砚、澄泥砚。选择砚台主要择其石料质地细腻、湿润，易于发墨，不吸水。

砚台使用后要及时清洗干净，保持清洁，切忌曝晒、火烤。

现今，由于墨汁的广泛使用，也并不再拘泥于砚台了，只要是能装盛墨汁的器具都可以使用了，如小碟、小碗等均可。

5. 其他用具

书写与创作书法时，除了笔墨纸砚，书法的辅助工具还有以下几种。

❶ 毡垫：毡垫要平，不宜太厚。

❷ 镇纸：书写时压住纸，使其平整，便于书写。

❸ 笔洗：开笔、洗笔，调整墨色。

❹ 笔架：搁置毛笔的地方。

❺ 印章：书法作品完成后须落款，以满足章法构图的需要。

❻ 印泥：专业的印泥，质量要好一些，更细腻，较差的印泥艾草丝易被印面挂起，影响印章的钤盖效果。

二、书写姿势

1. 坐姿与站姿

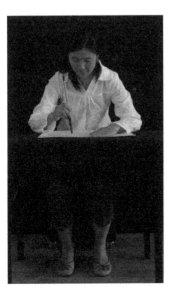

（1）坐姿

坐姿的基本要求是：头正、身直、臂开、肩松、眼高、脚平。

采用坐姿书写时，一般适合写两寸以内的较小的字，如小楷、晋人行书、唐人楷书等。

❶ 头正：书写时，要将头放端正，这样，书写的字才会正。此外，头若不正，势必一只眼离得近，一只眼离得远，长期书写，会引起眼睛的斜视，有损健康。

❷ 身直：身体坐直，挺胸收腹，背不靠椅，胸不贴桌，离桌沿一拳（约 10 厘米）的距离。这样的姿势，避免了驼背、腰椎歪斜等问题。

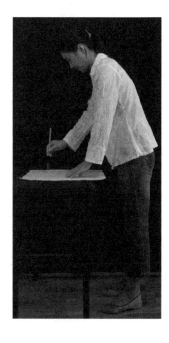

❸ 臂开：两臂张开平放在桌子上，形成自然的拱形。但臂开则容易肩松。

❹ 肩松：两肩要放平、放松。肩不松，书写不畅，则字也会较着劲，无法自然书写。

❺ 眼高：眼睛与纸面的距离应保持一尺（约33.33 厘米）左右，避免近视。

❻ 脚平：两脚分开，自然与肩宽，平放不离地面。

（2）站姿

站姿的书写要求是：头正、身直、臂开、肩松、眼高、脚平。基本与坐姿相同，不同的是这里的"身直、臂开、肩松"指身体站直，略向前倾，两臂自然张开，两肩自然放松，左手轻扶桌面，右手腕肘悬起。注意：左手轻扶桌面，但切不可以此为支点支撑身体。

2. 执笔姿势

现今最为常用的执笔方法为双指苞管法。执笔要领为撅、押、钩、格、抵，其内涵如下。

撅：拇指的作用。执笔时，拇指紧贴笔管，由内向外用力。

押：食指的作用。执笔时，食指和拇指相对，把笔管捏住，食指的第一指节贴住笔管，由外向内用力。

钩：中指的作用。拇指、食指已将笔管捏住，中指的第一指节钩住笔管，加强食指的力量。

格：无名指的作用。执笔时，无名指的指背甲肉之际顶住笔管，由内向外用力。需要注意的是，无名指不能碰到掌心。

抵：小指的作用。执笔时，小指紧贴无名指，需要注意的是，小指不能碰到笔管和掌心，只是助无名指之力。

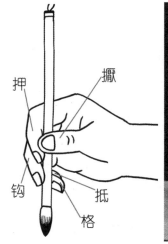

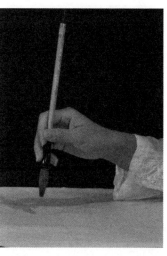

3. 指、腕、肘、臂的运用

（1）运指

手指的运动。在运笔过程中，手指的运动是最精微的，它主要产生两种形式：一种是平面移动，即平移；另一种是上下运动，即提按。平移是指通过手指的互相配合，运行笔管来表现笔画的走向；提按则是通过腕当支点，上下运动来表现笔画的粗细方圆等形态。

（2）运腕

包括枕腕和悬腕。

a. 枕腕

枕腕，是执笔的手腕枕靠在桌面上或枕靠在左手背上书写的方法，用枕腕法书写毛笔字，因手腕靠在桌上手很平稳，适宜于写小楷或一寸（约3.33厘米）见方的中楷。如夏天，怕汗水将纸洇潮，也有人会用一种叫"臂搁"的竹片枕在手腕下。此法中手腕搁置在桌上不便于移动，如果再写大一些的字，就要用悬腕的方法来书写。

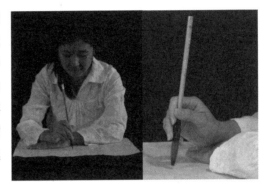

b. 悬腕

悬腕，顾名思义，执笔的手腕悬起，离开桌面，但肘和臂仍靠在桌上的书写方法。这种方法，手腕活动范围比枕腕法大一些，同时因为肘和臂的关节还靠在桌上，书写起来仍然比较平稳，可写二三寸大小的大楷字。

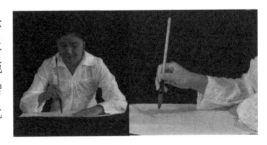

（3）运肘

运肘主要是要把肘悬起来，即悬肘，也就是右手执笔时，手肘、臂均悬空的书写姿势，活动范围大。这种方法因肘、臂均未靠在桌上，书写时没有一点妨碍，可以任意挥洒，是书法家普遍采用的方法。宋代的书法家

米芾连写小楷字都用悬肘法来写，可见，不管写大字、小字，悬肘都可以书写，只是小字更见功力。

（4）运臂

写一尺见方及以上的大字时，就要用连同臂也要动起来的方法来书写。此时特别要注意：肩松。肩松则臂活，切不可夹臂或张臂过大，因为那样肩、肘、臂都无法正常运转，更无从谈书写了。

4. 执笔的高低

执笔时，手指离笔尖是近还是远比较好呢？怎样更适合运笔呢？这就涉及执笔高低的问题了。同样一个手腕的运笔动作，如果执笔高，笔尖向四周的运动、使转的幅度就大，运笔相对就灵活；相反，如果执笔低，笔尖向四周的运动与使转的幅度就小，运笔相对就沉稳。同样的道理，用在书写的字的大小上来说，执笔低，运动与使转的幅度就小，比较适合写小一点的字；执笔高，运动、使转的幅度就大，比较适合写大点的字。

三、笔锋运用

古人运笔的玄奥之处，在于对笔锋的控制，控制笔锋的聚与散、扁与圆等来塑造线条、笔画形象。所谓"方笔用铺，圆笔用裹"，"转便圆，侧成方"。如：利用笔头的圆锥状，聚毫书写可形成圆笔；利用毛笔铺散开，铺锋书写可形成方笔；顺笔锋书写，笔画圆润；侧笔锋书写，笔画扁方。要想做到无论什么笔画均可下笔成形，笔势自然，笔毫能铺能裹，能倒能起，能扁能圆等，就需要我们在熟悉笔性的情况下，熟练地掌握用笔。

而用笔主要表现在用锋。

锋指的是锋端及笔毫近的那一段，是笔力集中到达，墨集中流注的地方。主要的用锋有：中锋与侧锋、露锋与藏锋、转锋与折锋等。

1. 中锋与侧锋

（1）中锋运笔

即笔锋在点画的中间运行。蔡邕《九势》中云："圆笔属纸，令笔心常在点画中行。"这说的就是中锋用笔。当笔锋移动时，笔锋在线条点画的中心，这样锋端所含的墨汁，随着笔的运行而顺利地注入纸内，会从线条点画的中心向四周渗出，重心在中间，因此能写出圆润饱满、浑厚含蓄、立体感强的线条笔画。

那么，怎样才能做到中锋运笔呢？关键是能够把笔锋立起，即"立锋"。

需要注意的是：毛笔在运行过程中也会出现与排笔刷子一样的"扁笔"现象，这时虽然笔锋未偏移，仍是"中锋"，但却缺乏"圆笔属纸"的那种圆润感。因此，要调节笔锋，使其恢复、保持圆锥体状态。倘若笔毫到了无法调节的时候，就需要用"舐笔"的办法使其变圆。

（2）侧锋运笔

侧锋运笔是指介于中锋与偏锋之间的运笔方法，笔毫接触纸面的方向与笔的运行方向有一个小于45度左右的夹角。这个夹角越小，越接近中锋运笔；夹角越大，越接近偏锋运笔。侧锋运笔时所书线条的形态和质感效果介于中锋与偏锋运笔之间。时常有人将侧锋和偏锋混淆，其实二者还是有本质的区别：偏锋是笔锋卧倒侧抹，丝毫不能体现锋的用场，写出的线条薄、飘、弱、虚；而侧锋是笔锋由倒而立，由侧而中的一个转换过程，便于承接上一个笔画的笔意，有利于书写速度的加快，古今书法家也会适当采用侧锋运笔，是中锋运笔的辅助手段，历代书家书写时，都是以中锋运笔为主、侧锋运笔为辅的。

2. 露锋与藏锋

露锋与藏锋是指如何处理线条笔画书写时，行笔的起笔、收笔的笔的锋芒。露锋是指起笔和收笔时，顺势出入，笔的锋芒显露在线条点画之外；藏锋是指起笔和收笔时，要先向线条笔画的反方向运笔，将笔的锋芒隐藏在点画之中。

（1）露锋用笔

露锋用笔包括露锋起笔和露锋收笔。

露锋起笔是指起笔时笔锋顺势而入，将笔锋显露在点画外面的起笔方法，亦称为搭锋起笔。

露锋收笔是指收笔时笔锋顺势而出，将笔锋显露在点画外而有明显的锋芒的收笔方法，亦称出锋收笔。露锋收笔的出锋形式极为丰富，出锋的方向可呼应引出下一个点画来，从而加强了点画间笔意的连带和呼应，是传神的极重要的手段。

（2）藏锋用笔

藏锋用笔包括藏锋起笔和藏锋收笔，藏锋用笔可使笔画显得凝重含蓄。

藏锋起笔要在下笔之时使笔的尖锋在点画之内处着纸而逆向轻轻用力，再返回运行，落笔时笔锋痕迹被覆盖在笔画中，不露锋芒的起笔方法，也就是人们平常所说的欲右先左，欲下先上的起笔方法，同时又因为这种起笔的方向与点画运行的方向相反，故又称逆锋起笔或"逆入"。藏锋起笔又有方圆之分：藏锋方笔是藏锋起笔后再顿笔方折形成的效果，藏锋圆笔是藏锋起笔后再提笔圆转形成的效果。

藏锋收笔是在点画即将收结时，顺势或驻或顿，而后将笔提起，也可以向运

行的相反方向稍回笔后再抽笔，笔画外不露锋芒，也就是笔锋回到点画内再离开纸面。古人云"无往不收，无垂不缩"，即说的是此。藏锋收笔也有方圆之分，其原理与藏锋起笔中的方笔、圆笔相同。

两种起、收笔各具有不同的艺术效果，故不宜偏废，正如启功先生所说："（侧锋用笔）太露锋芒，则意不持重；（藏锋用笔）深藏圭角，则体不精神。"

3. 转锋与折锋

转与折是笔画转换方向的两种形式。

（1）转锋

转锋是指笔锋在平移时做圆弧形的转向运行。转笔又有平移转锋和翻绞转锋两种。

❶ 平移转锋：指毛笔做圆弧运动时，接触纸面的笔毫部分始终保持不变，以中锋做圆弧形平移，产生质感圆润而匀齐的线条。笪重光《书筏》中所说的"自转""一画之自转贵圆"，便指此法。

❷ 翻绞转锋：广泛运用在草书特别是狂草中，是指笔毫做圆弧运动时，接触纸面的笔锋不断变化，通过左右翻绞，使中锋、侧锋、偏锋的变化在瞬间运动中连成一体，而在翻绞中产生千变万化的线条，因其边缘时光圆，时毛涩，时枯辣，时湿润，而产生出丰富的韵味和生动的节奏。

（2）折锋

折锋是指笔锋在平移过程中，突然在一点上做方向的改变，通过折锋形成一个折角，这个折角可通过提笔折锋和翻笔折锋来表现。

❶ 提笔折锋：指用提笔的方法调节笔锋，使原来的中锋线条在折点后仍然保持中锋运行，这一类型的折锋也有方圆之分。

· 方折　用提笔顿折的方法取得方笔效果的折笔叫方折。

· 圆折　用提笔圆转的方法取得圆笔效果的折笔叫圆折。

运用这两种折锋法，笔锋在运行中虽然经过折点而改变了方向，但毛笔触纸的笔锋并没有很大的改变，基本上还保持原来的笔锋。

❷ 翻笔折锋：书写过程中，使原来中锋运行的毛笔在折点上做笔锋的翻折，翻转后的笔锋继续做中锋运行，这种不用提按而运用笔锋改变的折笔方法，因笔锋的改变，亦即"锋用八面"。

4. 方笔与圆笔

方笔与圆笔是笔画的两种不同形态，一般来讲以有棱角者为方笔，无棱角者为圆笔。一个笔画的方与圆，主要体现在笔画的两端和笔画中部的转折处。方

笔是在点画线条的起止转折上，运用"顿笔方折"的方法形成棱角，即"折以成方"，给人以刚健挺拔、方正严谨之感。圆笔是在点画线条的起止转折上，运用"提笔圆转"的方法形成圆润之势，即"转以成圆"。

方笔与圆笔，离不开前面讲的中锋与侧锋、露锋与藏锋、转锋与折锋等，因此，书写时，我们要综合运用。

5. 提笔的位置与角度

每一个笔画都会用到提笔，相同的笔画也会因为提笔的位置与角度的不同而形成不一样的笔画形态。

6. 线条的笔墨情趣

书法注重笔情墨趣。笔意力行至，墨已分阴阳。墨法是书法技法中的一个重要组成部分，它以浓、淡、枯、润的不同变化，表现出十分丰富的艺术效果。明代书家董其昌《画禅室随笔》中说："字之巧处在用笔，尤在用墨。"故非笔不能运墨，非墨无以见笔。由此可见书写中用墨的重要性。

浓墨作书较能表现出雄健刚正的内蕴气度，给人以笔沉墨酣富于力度之感。

淡墨作书给人淡雅古逸之韵，空灵清远之感。

润墨指润泽的墨色从点画中微微浸润渗化开来，适宜于表现外柔内刚、劲秀峻爽的意境。

枯墨能较好地体现沉着痛快的气势和古拙老辣的笔意。枯墨的表现方法又有飞白、枯笔、渴笔。飞白，笔迹中丝丝露白，相传是汉代书家蔡邕所创。枯笔，指书写挥运中笔毫墨干，用笔迅猛摩擦纸面，笔画所呈现出的毛而不光的笔触线状。渴笔，是指笔毫以迅疾遒劲的笔势、笔力摩擦纸面而形成的枯涩苍劲的墨痕。

黄宾虹说："论用笔法，必兼用墨，墨法之妙，全从笔出。"用墨的变化，是与用笔分不开的。由于用笔的节奏不同，便可以产生墨韵浓淡枯润的变化，轻则墨淡，重则墨浓，涩则渗而润，疾则燥而枯。反过来，墨法亦影响笔法，如笔墨饱运笔宜快，笔墨少运笔宜缓，书写节奏的变化通过墨色表现出来，生机跃然纸上。宋朝姜夔的《续书谱·用墨》云："行、草则燥润相杂，以润取妍，以燥取险。墨浓则笔滞，燥则笔枯，亦不可知也。"由此也可看出，在书写中，若能笔墨兼得，令笔不亏墨，墨不掩笔，方称善学。

四、宣纸裁切

作为书法创作的重要载体——纸，我们必须要熟悉宣纸的尺寸与裁切方式，以及不同字数的书法作品的章法安排与叠格的方法。

1.宣纸的尺寸与裁切方式

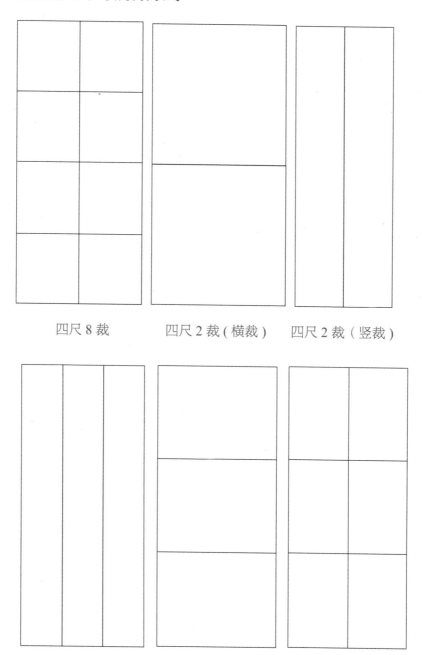

四尺 8 裁　　　　四尺 2 裁（横裁）　　　四尺 2 裁（竖裁）

四尺 3 裁（竖裁）　　　四尺 3 裁（横裁）　　　四尺 6 裁

2. 书写用纸的计算与叠格的方法

❶ 根据书写内容，计算创作用纸的尺寸，选择合适的纸。

❷ 根据书写内容的字数，计算叠格方式，是双数还是单数。

双数格是指 2 的双倍数格（如 2、4、8、16），相对较容易叠，掌握好天、地、左、右，对折或者多次对折就可以了。值得注意的是，必须是双倍数格，不能有单数。如：6 格就有单数了，2×3，3 是单数，就不能完全按双数格来叠了。

单数格就相对复杂些了，掌握好天、地、左、右外，还要再进行计算。如：3 格，是 2 格多 1 个单格；5 格，是 4 格多 1 个单格，同时 4 格还要按双数格要求叠，以此类推。

五、书法创作常用形式

斗方

作品形式呈正方形。通常用四尺宣纸对裁两份，也可把四尺宣纸裁为八份，称为"小品斗方"，或"斗方小品"。

横披

指横幅书法作品。写少数字时，从右而左写一行，多数字则从右向左横式直写书写整篇内容。

条幅

是竖行书写的长条作品，是常见的立幅品式之一。尺寸一般为一整张宣纸对裁，自上而下，从右而左，逐行书写。

中堂

作品形式为竖行书写的长方形书法品式，是比较大型的立轴书画，一般悬挂于厅堂正面墙居中的位置。通常尺寸为一整张宣纸（其中小中堂为 68 厘米 ×45 厘米）。

对联

是左、右两条条幅的书法品式，分为上下两联，右边的是上联，左边的是下联。上下联字的位置一般要基本平行。常见的有五言、七言，多到数十字、上百字一联的。字数较多的对联，可以分行书写，上联从右向左书写，下联从左向右书写，这种多字长联称作"龙门对"。

扇面

可以分为两大类：一类是折扇，这是扇面书画中最常见的形式；另一类是异形扇，包括圆形、芭蕉形、八角形及各种自制剪裁的扇形。

屏条

几张竖幅作品并挂在一起时，亦称条屏。屏条一般成偶数排列， 如四条屏、六条屏、八条屏、十条屏、十二条屏等。书写内容上，可以多幅屏条成偶数排列起来合并为一件作品，也可以独立成章。

镜心

是托裱后的画心，故称镜心， 亦称镜片，适合夹放在镜框内。镜心的形式多种多样，横、竖均可，还有小斗方、圆形、芭蕉形、扇形等，但不宜尺幅过大。现在有直接精裱于厚纸板上的镜心，可以直接书写，放在镜框里。这样的作品，除了可以悬挂，小尺幅的，还可以立放。

挂轴

托裱画心，配以绫锦纸绢，装裱成悬挂欣赏的作品。按作品的长宽比例，又分为立轴（条幅作品）、横披（横幅作品）、对联、中堂、斗方、条屏等。

六、落款常识

落款是一幅书法作品中必备的内容之一，它是指除了作品的正文内容以外的书写内容。

落款的书写内容最简单的是只写书写者的姓名，亦称为"穷款"。

落款还可以将正文内容的出处、创作缘由、创作时间、赠送对象等书写在作品中。书写形式上，会有"单款"和"双款"。

单款

是将落款内容书写在正文内容之下，也称为 "下款"。它包含"穷款"，还有 "长款"和" 短款"。长款除了正常的落款内容外，又加上作者书写这幅作品的缘由或感想等。短款则可以书写正文出处、时间、名号、地点等其他内容。

双款

是将赠送对象与书写者分别书写在作品上方和下方，上方书写的为上款，下方书写的为下款。上款：位置应比较高，用以表达尊敬之意，包括姓名、称呼、谦词。下款：写时间、地点、姓名、谦词。如果是对联，则将上款写在上联，下款写在下联。

在创作时，要注意正文与落款的主次关系，落款要小于正文。印章钤盖时，需要离开一字左右的距离，印章的大小要小于落款文字。

1. 称谓

长辈

吾师、学长、先生、女士（小姐），如果长辈是七十岁以上的老者可称某某老，八十岁以上的长者可称某某翁。

平辈（或小一辈）

书友、仁兄、尊兄、贤兄（弟）、学兄（弟）、学友。

教师对学生

学（仁）弟、学（仁）棣、贤弟。

同学

学长、学兄、同窗、同席。

2. 上款敬词

雅赏、雅正、雅存、珍存、惠存、存念、惠正、赐正、斧正、法正、指正、清赏、清正、正之等。

3. 下款题款用词

敬书、拜书、谨书、顿首、嘱书、漫笔、节临、书、录、题、笔、写、临、记、题记、谨记、并题、跋、题跋、拜观、录、并录手笔、随笔、戏墨、写、谨写、敬写、仿导。

4. 时间用词

【农历一月】孟春、首春、早春、初春、端春。

【农历二月】如月、梅月、仲春、仲阳、春中。

【农历三月】暮春、末春、季春、晚春、杪春。

【农历四月】首夏、夏首、孟夏、初夏、始夏。

【农历五月】仲夏、中夏、超夏、端阳月、暑月。

【农历六月】暑月、暮夏、杪夏、晚夏、长夏。

【农历七月】孟秋、首秋、上秋、新秋、肇秋。

【农历八月】仲秋、秋半、清秋、正秋、桂秋。

【农历九月】季秋、暮秋、残秋、素秋、杪秋。

【农历十月】初冬、孟冬、上冬、开冬、玄冬。

【农历十一月】仲冬、中冬、正冬、霜月、中寒。

【农历十二月】腊月、除月、杪冬、残冬、末冬。